中英文⊙

美術字體設計
LETTERING

・・・陳宥升編著

自序

　　近十年來，我國工商業的發展，在歷盡艱難險阻的困境之後，已綻放出耀眼的光芒。這份成果除了使每個在台灣的中國人，享受到高水準的生活之外，更促使我國躋入已開發國家之林。

　　其中，由於我國廣告設計水準的提高，得以在整個經濟層面中，提供了一系列的產品促銷和市場拓展的實際功效，才是達到目前這個境界最直接、最有力的因素。

　　因此，商業暨美術設計這一方面的人才，逐漸受到工商業的重視，甚至連高商廣告設計科學生還沒有畢業之前，就已被工商界羅致一空，這可以從近年國內各級學校中對有關科系學生大量增班及設校的現象中得到證明。

　　本人在高商廣告科任教迄今已有十年之久，在這漫長的教書生活中，深深地體驗到要培養一個優秀的基層廣告設計人才，字體的設計與練習，甚至比一般造形的課程還要來的實際和重要，於是在八年前就開始著手蒐集有關各種中英文字體的資料，從設計理論到實際技巧，以深入淺出的方式編成一本專書。出版之後，深得廣告設計從業人員及美工科系學生的愛護。

　　自民國六十一年第一版問世，直到今年的修訂第十二版，隨著時代的演進及需要，不斷地增加本書的內容，使之更翔實、更完備。

　　本書，不僅對高商廣告設計科學生及其他美工科系學生適用，就是從事統計製圖工作的人員及學生也是相當實用的。

　　當然，這本書能從當年的一本小冊子進步到今天這本字體設計專書，實在應該感謝教育界的建議，和表示關懷的前輩給我的鞭策。

　　今後除了將繼續努力使這本書更充實，更實用之外，更懇切地盼望各位先進能不吝給予指正和推薦。

陳宥升 (喜榮)

目錄

●中國文字的演變及種類

中國文字起源很早，根據一般史書的記載，大都從結繩記事開始，以後才有八卦、書契等象形文字的產生。中國文字最古而確實可資信的，就是近世發現的「甲骨文」了。自甲骨文後文字的形體不斷的演變而形成了許多不同的字形；如鐘鼎文（金文）、大篆、小篆、隸書、八分、草書、楷書及行書等；而近代的美術印刷字體則有仿宋體、明朝體、黑體、圓體、新書體等……。其字體演變極為錯綜複雜，而且字體種類及名稱繁多，使人混淆不清。為使讀者容易瞭解，並能有一個簡略，整體及系統性的認識，本篇僅取其流行的、普及的作為主體分別說明如下：

結繩

「結繩」是先民用來幫助記憶事物印象的標記。以繩之大小，長短或在繩上打結，表示某事的重要程度，或某物的數量等，只能記錄簡單確定的事物。

八卦

「八卦」是上古時期，太昊伏羲氏所創。其觀測於天地以鳥獸之文與地之宜近取諸身，遠取諸物，於是始作八卦，以通神明之德，用來表示世間之事。

書契

「書契」是在兩片可以合攏的木板上，刻劃出簡單的記號，以助雙方記憶及信約。傳說是黃帝時代之史官倉頡，見鳥獸蹏迒之跡而創。

古文

「古文」包括殷商甲骨文及周宣王以前之金文（鐘鼎文）、石文、陶文等。

㈠甲骨文－是刻在龜甲和獸骨上的文字，也是我國最早而有物為證的文字。

㈡鐘鼎文－是銘刻在古之鐘、鼎、彝等器皿（銅器）上的文字。

㈢蝌蚪文－是用漆寫在竹簡冊上，頭粗尾細，形如蝌蚪的古文。

篆書		「篆書」分「大篆」與「小篆」二種。 ㈠大篆－是指西周後期至秦始皇統一文字以前的字體，傳說是周宣王時代的太史籀所作「史籀篇」，篇中文字即籀文，也叫「籀書」。 ㈡小篆－是指秦朝李斯所制訂的秦代標準文字，其體式工整，筆劃勻細有力，俗稱「鐵線篆」，成爲後世習篆書之範本。
隸書		「隸書」起於秦代是漢代的標準文字，有「古隸」與「八分」兩體。 ㈠古隸－是小篆演變到八分的過渡書體，也稱「秦隸」。傳說是程邈所創，爲當時獄吏所使用。 ㈡八分－是漢代的代表字體，又稱爲「漢碑」或「漢隸」也是隸書中最完美的書體。
草書		「草書」是一種有組織系統的簡省字體，傳說創自初漢，有「章草」、「今草」與「狂草」。 ㈠章草－是從隸書簡化而成，傳說是漢朝黃門令史游所作。 ㈡今草－即自晉代以來後世的草書，傳說是由草聖張芝所創，亦有人認爲是起源於東晉王羲之父子。 ㈢狂草－是一種不正常的字體，世傳唐朝張旭寫字，常在醉後疾書，筆法詭奇多變，毫無規格，充分表現狂態，因此叫「狂草」。
楷書		「楷書」亦稱眞書、正書、正楷，是揉和隸書、草書而成的一種書體。始於漢末，興於魏晉六朝而盛於唐。傳爲漢代王次仲所創，三國魏鍾繇最善此書，譽爲正書之祖。唐朝書家輩出，初唐有歐陽詢、虞世南、褚遂良及薛稷四人；唐朝中葉有第二書聖之稱的顏眞卿；晚唐則有柳公權。
行書		「行書」是介乎正楷與草書之間的字，傳說爲漢代劉德昇所創。其因書寫快速，又無草書之潦草，自古以來，即被認爲是最流行的應用字體。行書名家，三國魏有鍾繇；晉代有王羲之，王獻之父子；唐代有皇帝、太宗、高宗、玄宗和書法家李邕、徐浩；宋朝四大書法家 蘇軾、黃庭堅、米芾和蔡襄等，論者常以王羲之之蘭亭爲行書的傑作。

●中國的印刷字體

中國的刻版印刷始於隋代，經唐朝至宋代而興盛。隋朝就有印書版刻之開始，我們可見於許多印刷及版畫史籍上，當時我國在學術文化方面已很興盛，木版印刷及碑文的拓印相互併行，以適應文化知識傳播的需要。清光緒廿六年（公元1900年）在敦煌石窟發現之唐懿宗咸通九年（公元1868年）王玠爲其母之病祈神許願，雕刻木版金剛般若波羅密經，是當今僅存年代最古的木刻印刷品（現藏於英國倫敦博物館）。

宋朝是我國雕刻印刷史上全面發展的時代，畢昇發明以膠泥刻製的活字版及元仁宗延祐元年（公元1314年）王禎複創木刻活字，使得印刷術更進一步之改革。此種活字版係把每一個字單獨刻在木塊上，字字獨立分開，印刷前先排版拼齊，印刷完了可以拆開重排，既省力又省時，此種印刷方式一直延續至今，即所謂的「凸版印刷」或稱「活版印刷」。

中國這種活版印刷到了蒙古西征（公元1235年）及意大利傳教士馬哥勃羅回國（公元1292年）以後，才開始把我國的印刷術及造紙技術自中東、北非而傳達到西班牙、意大利和西歐國家。至公元1445年德國人顧騰堡（Gutenberg）和荷蘭人科斯特（Coster）相繼發明用鉛鑄造活字而代替了木版刻字，一直延續到今日的所謂鉛字印刷。

我國的印刷字體則有宋體，仿宋體，楷書和黑體等四種。字體的規格大小是以號數來計算，七號爲最小，初號爲最大（參照下頁）。茲將上述四種字體的特徵與實用性分別說明如下：

宋體 宋體字起源於宋朝時代，是明代隆慶、萬曆年間，被書工廣泛採用爲雕刻書版的文字。後傳至日本，故日人稱之謂「明朝體」。它的筆劃特徵是橫劃細，豎劃粗，字形莊嚴穩重，字體結構均齊，是我們日常在書刊、報章、雜誌上所常見的字體，也是被應用最廣的一種字體。

仿宋 仿宋體是仿照宋體的形態變化而來，所以稱爲仿宋體，是民國初年，中華書局依據萬曆以後的刻版字體加以改良，以銅模翻製，作爲印書用。因此印刷界以中華書局的新字稱爲「仿宋體」。它的筆劃橫豎粗細一致，字形整齊劃一，大方典雅，因而顯得比宋體較爲秀麗而活潑，明銳而清晰，富於文藝氣息。

黑體 黑體的筆劃在點、撇、捺等都是均勻方正的，橫豎筆劃粗細一致，所以又稱爲方體字。其筆劃粗壯有力，組合嚴肅，字態粗黑，故容易引起讀者的注意，所以無論是報章、雜誌的標題、書刊上的提綱，以及統計圖表上的標題，均常被編製者所採用，但若使用過多，反而會失去其強調性的效果與功能。

楷書 楷書是漢朝末年由隸書變化而來的字體。宋朝雕刻書版，大多採用唐朝歐陽詢和歐陽通父子的楷書體。其筆跡有力，粗細適中，字劃清楚，可讀性高，一般名片、公文、信函或書籍之類均常使用。但字體較小的楷書在印刷時則容易模糊不清，沒有宋體字清晰悅目。

● 中文鉛字字體種類

宋體（明朝體）

初　號　莊敬自強
新初號　不依賴別人
一　號　謙受益滿招損
二　號　已立立人已達達人
三　號　樂意接受團體指派的工作
四　號　知者不惑仁者不憂勇者不懼
新四號　先天下之憂而憂後天下之樂而樂
五　號　物有本末事有始終知所先後則近道矣
新五號　舉行紀念會時對國旗及國父遺像行三鞠躬禮
六　號　說話的聲音以對方能够聽到為度並須說得明白清楚
七　號　一二三四五六七八九十〇壹貳叁肆伍陸柒拾佰仟萬百千元角分年月日

黑體

初　號　中華民國
一　號　崇敬國家元首
二　號　精誠所至金石為開
三　號　同情被侵略的國家和人民
四　號　力行就是革命革命才能新生
新四號　不怨天不尤人行有不得反求諸己
五　號　國家慶典懸掛國旗升降國旗肅立致敬
新五號　國旗國父遺像元首玉照應敬謹使用
六　號　對尊長鞠躬致敬對親友懇切問候尊長在座不宜交足

仿宋體

初　號　恭賀新禧
一　號　實行三民主義
二　號　效忠領袖敬愛國家
三　號　說話要誠懇莊敬聲音適度
四　號　培養藝術興趣提倡正當娛樂
五　號　候車購物購票入場均應尊守先後秩序

楷書體

初　號　天下為公
一　號　今日事今日畢
二　號　大智若愚大巧若拙
三　號　保持思想純潔與心理健康
四　號　隨時隨地準備為他人謀幸福
五　號　若遇有困難與糾紛要力員排解的責任
六　號　不欺騙人家拾到別人的東西一定報告老師或家長

● 照相排字字體種類

●中明体〈MM〉	中英文美術字體設計
●粗明体〈BM〉	中英文美術字體設計
●特粗明体〈EM〉	中英文美術字體設計
●超特明体〈SEM〉	中英文美術字體設計
●特粗明空心體〈EMH〉	中英文美術字體設計
●細黑体〈LG〉	中英文美術字體設計
●中黑体〈MG〉	中英文美術字體設計
●粗黑体〈BG〉	中英文美術字體設計
●特粗黑体〈EG〉	中英文美術字體設計
●超特黑体〈SEG〉	中英文美術字體設計
●新特黑体〈重疊体〉	中英文美術字體設計
●特黑空心体〈EBH〉	中英文美術字體設計
●特黑空心立體	中英文美術字体設計
●楷書體	中英文美術字體設計
●行書體	中英文美術字體設計
●明朝注音	中ㄓㄨㄥ英ㄧㄥ文ㄨㄣ美ㄇㄟ術ㄕㄨ字ㄗˋ體ㄊㄧˇ設ㄕㄜˋ計ㄐㄧˋ
●楷書注音	中ㄓㄨㄥ英ㄧㄥ文ㄨㄣ美ㄇㄟ術ㄕㄨ字ㄗˋ體ㄊㄧˇ設ㄕㄜˋ計ㄐㄧˋ
●仿宋體	中英文美術字體設計
●斜秀麗體	中英文美術字體設計

●細圓体 〈LD〉	中英文美術字體設計
●中圓体 〈NMD〉	中英文美術字體設計
●粗圓体 〈BD〉	中英文美術字體設計
●特粗圓体 〈ED〉	中英文美術字體設計
●超特圓體 〈SED〉	中英文美術字體設計
新特圓體 〈圓重疊體〉	中英文美術字體設計
●特圓花体 〈ARST〉	中英文美術字體設計
●超特圓重 疊空心体	中英文美術字體設計
●圓空心体 〈BH〉	中英文美術字体設計
●新書體 〈M70〉	中英文美術字體設計
●圓新書体 〈DN〉	中英文美術字體設計
●方新書体 〈BF体〉	中英文美術字體設計
●隸書體	中英文美術字體設計
●隸書體	中英文美術字體設計
●粗隸書體	中英文美術字體設計
●勘亭流体 〈勘体〉	中英文美術字体設計
●淡古印體	中英文美術字體設計
●綜藝體 〈ART〉	中英文美術字體設計

11

●中文印刷字體基本筆劃比較

名稱	(一)側（點）						(二)勒（橫）		(三
	右下點	垂點	直點	長點	水旁點	上下點	長橫	斜橫	
字例	太主	心照	文之	不亦	冷汗	飛裙	三元	斗也	
正楷體	、	、	一	、	シ	飞	一	一	
特明體	、	、	一	、	シ	飞	一	一	
超特明	、	、	一	、	シ	飞	一	一	
特黑體	、	、	一	、	シ	飞	一	一	
特圓體	、	ノ	一	、	シ	飞	一	一	
新書體	、	ノ	一	、	シ	飞	一	一	
方新書（BF体）	、	、	一	、	シ	飞	一	一	

12

横勾	長曲勾	短曲勾	圓勾	包勾	浮鵝勾		斜勾	背拋勾
軍官	狂象	部鄉	院陽	包刀	光冠	九亂	弋鼠	風氣

名稱	(五)策(挑)			(六)掠(撇)				(七)啄(
	斜挑	長曲挑	打勾挑	長直撇	長曲撇	平撇	豎撇	短直撇
字例	堆銀	打孔	以衣	彩髮	天助	禾氏	月府	行乞
正楷體								
特明體								
超特明								
特黑體								
特圓體								
新書體								
方新書								

	(八)磔(捺)		(九)勒十努（折）					
平捺		平頭捺	右折	左　折		斜　折		
建足	近迂	入八	口片	世匠	亡芒	好妾	巡巢	台糸

● 明朝體之構造 （永字八法之變化）

　　中國的文字，雖然變化多端，字形亦各不相同，但其文字的構成仍有其固定的基本筆劃，而一般文字的寫作，必先從其各部基本筆劃著手練習，才能有事半功倍之效果。

　　如以書法而言，大都延用"永"字所具備之用筆八法（永字八法）作為習字的基本練習。然而學習美術字體，則以明朝體和黑體字各基本筆劃為習字的基本；因為中國的美術字體大都是由明朝體和黑體字經過變化蛻變而成的。如能了解其組織關係，再來處理美術字的筆劃時，就可以減少許多的困難。

　　所謂「永字八法」，是代表書法上的八種用筆基本方法；傳說是智永和尚將王羲之的書法中最著名之蘭亭序裏的第一個字－－"永"的形態，分為側、勒、努、趯、策、掠、啄、磔等八種筆劃動作，作為學習書法的筆劃示範，也是被歷代的書法家奉為筆法圭臬。

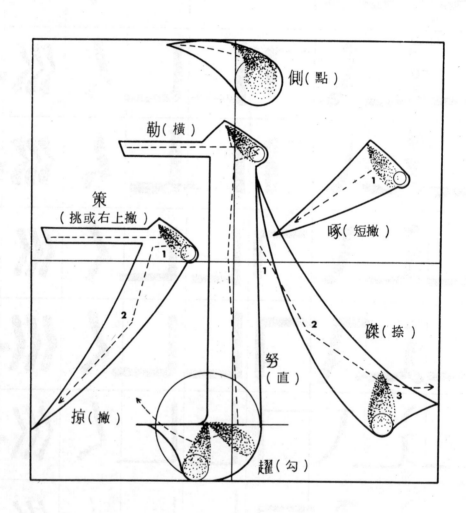

● 明朝體基本點劃分述

寫字要使筆劃能夠變化自如，必須先學習宋體字（明朝體），學習宋體字之初更要學習宋體字基本筆劃；然後根據美的原則，仔細分析，詳加研究，再結合正楷字的特點，通過美術的手法，加以變化與裝飾，便能創出各種不同而新穎的字體出來。

中國文字變化多端，因此我們書寫各種字體時，必須注意規律統一，距離勻稱，部位適當，字形存眞，既不可輕易增減筆劃，更不可過份迂迴，誇張，奇形，若變化太多了，就會顯出雜亂無序，也就無法達到美的目的，否則有違美的原則，使人費解。總之，文字是視覺傳達的工具，所以無論是怎樣的字體，假如在視覺傳達上能夠獲得優美而眞實的效果，那麼，它便是理想的美術字體，否則便會失去其應用上的價值和功能。

永字八法可作為初學書法結構的標準，尤其在中國文字的文字設計上，我們可運用這種點劃來研究各種文字的構成，說明各種點劃的寫法，並藉此能製作出美好的字態。

為使初學者，便於觀摩，練習，本篇特將明朝體的基本筆劃分述如下：

一、側（點）

在書寫動作上是由上側筆而下，因此永字八法稱之為「側」。在明朝體的形態上則可分為右下點、垂點、直點、長點、水旁點、上下點等六種。

①右下點　②垂點　③直點　④長點

二、勒（橫）

　　八法上叫做「勒」，這一筆劃，落筆的地方快刀斜削，鋒頭尖銳有力，平地千里之後，忽現一丘，若有所止的樣子，頗像書法上所謂的「楷則迴鋒」。這小小的三角垛，垛峰微微偏左，藉以取得左右平衡。

①長　橫　　　　　　　　　　　②斜　橫

三、努（直）

　　弓彎而用力的樣子，書法上有象笏，垂針，曲尺之別。然而，在文字設計上，僅有一種形態。當一落筆，即講究楷書韻味，而使它的右側露出釘頭，並向右下方微傾，由上垂直走筆而下，漸漸粗肥，到末端右側稍作斜圓收筆，自然就現出筆力。

①直（豎）

18

四、趯（勾）

趯就是踢的意思，就形態說，如鐵鈎，蟹爪，就情態說，則如踢球的腳尖。寫勾時，先注意筆劃彎轉成勾的地方，要顯出脈絡相連一氣貫穿的感覺，因此筆劃需要柔和自然。從文字造形的分類說，它有直勾，橫勾、長曲勾，短曲勾，圓勾，包勾，浮鵝勾，斜勾，背拋勾等。

①直　勾	②橫　勾
亅　小丁	一　軍官

③長曲勾	④短曲勾
乚　狂象	乛　部鄉

⑤圓　勾	⑥包　勾
乁　院陽	勹　包刀

⑦浮鵝勾

光
冠

⑧浮鵝勾

九
亂

⑨斜　勾

弋
鼠

⑩背抛勾

風
氣

五、策（挑或左上撇）

　　策就是仰橫的意思，下筆時如策馬揚鞭，故名之〔策〕，其動態是由左而右上，下筆的地方，鋤頭在下，現出運筆的力道。筆劃的上線，是爲脊部，曲度變化少；下緣爲腹部，較爲柔潤。如果該畫上加一豎，卽成〔打勾挑〕，用於長衣等字。

①斜挑

堆
銀

②長曲挑

打
孔

③打勾挑

以
衣

六、掠（撇）

　　掠就是撇的意思，它如彎彎的犀角，又似倩女梳掠秀髮的風姿，寫撇是側筆向左（或左下）方帶出，然後漸漸細小，變化自然鋒尾剛利有力。分有長直撇、長曲撇、平撇、豎撇等。

①長直撇　　　　　　　　彩髮

②長曲撇　　　　　　　　天助

③平　撇　　　　　　　　禾氏

④豎　撇　　　　　　　　月府

七、啄（短撇）

　　啄就是短撇的意思，可說是掠的一種，下筆時筆鋒著紙稍停筆後即撇出，要快且準，有如鳥之啄物，輕且有勁，短而強。

①短直撇　　　　　　　　行乞

②短曲撇　　　　　　　　水走

八、磔（捺）

磔就是破裂性物的意思，亦謂之波。寫捺運筆最為礙手，又不易表現它柔滑的自然形態，故需特別用心。倘若磔像游魚穩逸徐徐樣子，叫做〔平捺〕，它能上載千鈞，底如船腹，而有穩然不斜的樣子。

①側　捺　大　叔

②平　捺　建　足

③平　捺　近　迂

④平頭捺　入　八

九、勒+努（折）

一橫加一豎交相垂直而成，正如李雪菴所說的〔曲尺〕之狀，它含有橫、豎兩種筆劃的特質，在橫劃直角彎下成為豎劃的地方，像楷書因彎轉停頓而成一種方中帶圓的特殊形態，結構自然而有力。

①右　折　口　片

②左　折　世　匠

● 中文字的筆法

● 明朝體基本筆劃圖例

垂點

點

水旁點

始筆　送筆　終筆

橫

正

橫勾

豎（直）

直勾

包勾

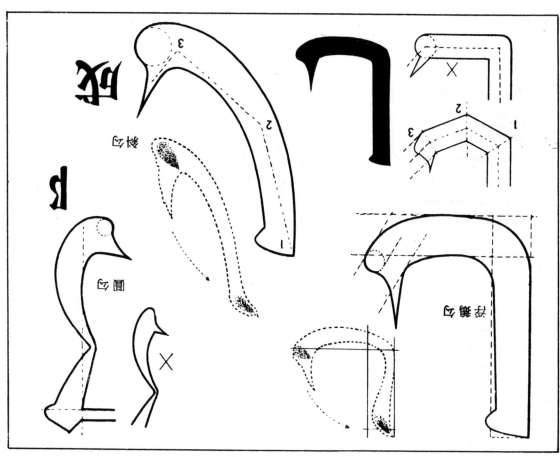

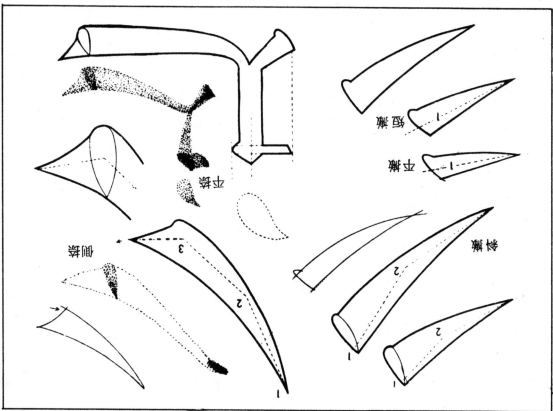

● 中國文字的基本設計程序

一、確定字形

文字製圖的第一步工作，最先決定字形，呈方形或扁平，是斜或長形，然後分割等分，確定字格。

二、劃字格

再就字體的大小，字距及行間，用製圖鉛筆輕輕劃出所需的字格。為了繪製字體上的方便，同時，為顧慮中國字體大都以垂直和水平線為秩序的主調。因此，最好把字格四等分（如圖一）亦有劃出井字（如圖二）會合字（如圖三）和米字（如圖四）等補助線。但通常只要將格子四等分即可。

圖一　　　　　圖二　　　　　圖三　　　　　圖四

三、起稿

筆劃及部分的位置，一次很難正確，須經多次修改才能定稿。起稿時用鉛筆先行輕描，（如圖五）（在這個過程中，切忌使用戒尺，圖規等儀器）同時要注意到字體的空間大小要一致，字體才會好看（如圖六、七）。認為字體組合適當之後，稍用重筆務使正誤筆劃，明於分辨（這時候可用尺等儀器協助劃出）。

圖五　　　　　圖六　　　　　圖七

四、劃墨線

是一個要求精密度極高的過程，爲了避免重作之麻煩不得不特別細心。先用鴨咀筆依次畫出所有文字的同一方向之筆劃邊緣線（如圖八）。俟墨乾後再描畫另一相同方向的線段（如圖九）。畫線時爲了避免鴨咀筆畫的墨線沾汚紙面，可用兩塊三角板上下重疊，上塊約移高至二、三米厘，使三角板的下邊與紙面隔離，或使用有斜角的三角板來畫線最爲適宜。

圖　八　　　　　　　　圖　九

五、擦線

使用橡皮擦去字格線，以及不正確的起稿痕跡，拭擦時不宜用力，以免紙張破損影響墨線的完整。

六、填墨

使用筆尖較細的毛筆（紅豆筆或描筆最佳）沿墨線的內緣先塗繪。然後再用較大的毛筆塗繪大面到塗滿爲止，細心填墨勿使出格。（如圖十、十一）

圖　十　　　　　　　　圖　十一　　　　　　　　圖　十二

七、修飾

在上墨描繪時，難免有許多凸出字劃線外的線段，誤筆或髒損，也有某些部份，無法用規矩來表現其神韻者，即需修飾。通常用筆尖極細的描筆醮上白色廣告顏料去塗修。（如圖十二）即經修飾後字體完整而秀麗。

● 中國文字字形分割類別

在中國文字裡，像［大］［月］［木］［火］這些字都是具有若干形象化意味的。本來中國文字的形成是將某些特定的意義以各種不同的記號來代表。如果一個字具有多種意義，則將此多種意義的記號加以組合。以設計的立場來解釋中國文字的構造，並且想要劃分一個字各部位的比例時，則應該根據這個字的部首的位置來決定。

例如第二列（種）以後的字，它們的部首是字邊，因此這類字的部首和其他部份則形成了左右的關係。同理，如果它們的部首是字冠，那這一類的部首和部首下方的部份則變成天地或上、下的關係。

字體設計時要求字在形式或面積上達到百分之百的平衡是不太可能的，因此，只求感覺上或視覺上的平衡即可。這不僅僅是在設計文字時的主題，也是練習一般書法所必須注意的重點。

1　木米大子水火文　一個字不能分開的

2　付兆刊加封師祖　A、右與左二部份之構成

　孔姐斜財掃性新　B、右成上下與左之構成

　政行冷海林稅協　C、左成上下與右之構成

　陽帽婦情借旗陞　

　韻難栽部歌敬割

3　雲冒男異黃基易　A、上與下二部份之構成

　望貿盟型笑烈琴　B、上成左右與下之構成

　品晶森淼蟲鑫轟　C、下成左右與上之構成

4　暴害岸总築賓器　上中下三部份之構成

5　湖掛御織樹俱衛　左中右三部份之構成

28

一個字不能分開的　木

右與左二部份之構成　付

右成上下與左之構成　陽

左成上下與右之構成　韻

上與下二部份之構成　雲

上成左右與下之構成　留

下成左右與上之構成　昌

上中下三部份之構成　意

左、中、右三部份之構成　湖

● 明朝體字形的空間調整

十：筆劃簡單的字，其直豎劃應比筆劃較多的字略粗些，中間橫劃往上移些以求字的平衡。

下：逆三角形的字，重心在上方，所以橫劃應往下移些，另外直豎劃也應向左移以求平衡。

正：上下兩橫劃應向內移，才致顯得字體過高的感覺，中間橫劃向上移些；由於左邊直豎劃的關係，所以左邊顯得重些，故將中間直豎劃往右移些以求安定感。

上：下方長橫劃部份，左邊較短，右邊較長些，或是將直豎劃往左邊移些比較有安定感。下方長橫劃應往上移，中間短橫下方空間應留大些。

目：瘦長形的文字，左右兩邊空間要大些，並且內面三段空間，下面最大，中間次之，上面最小，如此才能顯示視覺上的平衡效果。

曲：左右及下方均要留空間，中間兩直豎劃應較外側兩直豎劃細些，並且中間的空間亦較小些，才能求得安定感。

田：正四方形的字，有擴大的感覺，所以四周要比其他的字縮小些，中間直豎劃應較外側筆劃細些，中間橫劃應往上移

課：橫劃較多的字，應注意橫劃與橫劃之空間要平均，更應注意筆劃的長短關係，通常第二橫劃應比其他橫劃略長些。

州：三條直劃的字，中間筆劃較短些，左邊的點最大，而且向左垂，應特別注意筆劃及空間的連接關係。

●中國文字之修正

由於錯覺而引起的造形上之不調和、變形、或者物理上與視覺上不一致時，我們該忠實於視覺之美而對其加以修正，使之看起來大小合一，寬窄適中，或者修正其環境，使之成為視覺上完美的境界，在文字造形是值得重視的。

一、正方形的錯視

獨立方塊是我國文字的特質，為了書寫上的方便，我們常以正方形作為基本方格。可是當我們注視在幾何學上的正方形時，却錯視為上下長方的矩形（圖 a）。倘若，要求作出感覺上是正方形的文字，我們要畫出實際上下稍扁而錯視為正方形的框格不可（圖 b）。

圖 a 為正方形（30mm×30mm）。圖 b 為矩形（30mm×29mm）圖 c 的［雨］，圖 e 的［高］是照相打字的黑體原體字，微呈長狀。

圖 d 的［雨］，圖 f 的［高］是經平二後的字形，却像正方形。

圖 a　　　　　　　　　　　圖 b

圖 c　　　　　圖 d　　　　　圖 e　　　　　圖 f

二、被垂直分割線的錯視

　　如圖 g 所示，兩條粗細，長短相同的線段，垂直平分成 T 字形，其中被等分割的線段，在視覺上顯得短些，因而，就需把另一條線段作適度的截短（或加長被分割的線段）才顯得兩條線段長短相等（圖 h ）。

圖 g →

圖 h →

圖 i　　　　　　圖 j

　　圖 i，圖 j 之［上］，［下］兩字是照相打字的黑體字，其橫劃（即被垂直等分線）長 25mm，豎劃（即垂直線）長 23mm。

三、垂直線被二等分的錯視

　　用目測法把垂直線二等分時，大多數的人把二等分點都比實際等分點畫得往上提高點兒，這樣在視覺上，才顯得有上下等分的知覺（圖 l）。可是，若以幾何作圖法將二等分時，則此二等分線，在我們的視覺上，則產生上長下短的知覺來（圖 k）。這種上重下輕的現象，Horatis Greenough 將它歸因於地球引力。生理學者則說與大腦生理有關。無論如何，為要獲得視覺心理上具有安定平衡的文字，凡是類似這種間架者，務需上短下長（或上小下大）。

圖 k　→

圖 l　→

33

四、水平線被二等分的錯視

　　Alexander Dean 對觀衆看戲劇時的視線之研究，及 Mercedes Gaffron 之研究人類在畫面上的視線，都不約而同的發現到人類在視看時，都從左邊先看。這種現象就視覺心理的觀點說：左邊繼中央之後成爲第二重要的東西，容易產生第二中心引力來。引力中心和槓桿原理相同，所以說：凡是愈近力場中心者，它的重度愈輕，反之就愈重。畫面左邊的東西，好像有股無形的力量支持它，感覺到它比實際的面積顯得較輕。我們爲取得左右兩邊的平衡，以目測法作垂直等分割正方形時，往往把左邊畫得大些（圖 m、圖 n）。

圖 m　　　　　　　　　　　圖 n

五、圖形發展（或變化）對文字間架之關係

　　圖 O_1 是三豎加三橫所構成不同的幾何圖形。圖 P_1 是由［三］字加一豎所架構成的幾何圖形。前述二者，經修正（圖 O_2，P_2）後，這些幾何圖形就脫離了圖畫或幾何圖的抽象符號意義，而增高了可讀性，成爲文字式樣了。圖 O_3，P_3 爲黑體照相打字。

圖 $o_1 \rightarrow$

圖 $o_2 \rightarrow$

圖 $o_3 \rightarrow$

圖 $p_1 \rightarrow$

圖 $p_2 \rightarrow$

圖 $p_3 \rightarrow$

圖 q 是 [亞] 字的不同間架結構的發展圖式。我們由圖中得悉對文字間架好壞之探討可由圖形發展的比較中去選擇和判斷。

圖 q 上橫列的 [口] 部過份撐高，下橫列則呈低矮。而中央兩豎劃，在左兩行偏左，右兩行偏右，唯有正中央之 [亞] 字間最均衡平穩。

圖　q

中文照相打字之字體橫豎筆劃寬度比值表

字　　　　體	明		體			黑		體		
字　　　　型	細	中	粗	特粗	超特粗	細	中	粗	特粗	超特粗
橫的寬度與字高之比	1／40	1／40	1／40	1／40	1／40	1／20	3／40	1／10	1／9	1／6
橫的寬度與豎寬之比	1：1.1	1：2	1：3	1：5.5	1：8	1：1.1	1：1.1	1：1.1	1：1.1	1：1.1
字　　　　例	中	中	中	中	中	中	中	中	中	中

● 中國文字的個體大小之調整與編排

一、文字字形的大小調整

就字形說，漢字是各字有各字獨有的字形，彼此各不相同，字形既不相同，則字之大小自然也就不一。如圖 a 所示，其圖的外框是同大的正方形作內接（或內切）的幾何形，這樣看來囗顯得奇大，◇則覺得極小，三微呈長狀，川則現扁態……，這種形狀發生大小，長扁…… 等差異的原因，是文字被圍廓的空間及筆劃線數的多寡、方向而產生的結果，只要調整各個字框的大小（線劃的長短），即可字字勻美（圖 b）。

圖 a

圖 b

註：三：如二，王，生等字，十：如十，廿，才等字。工：如工，巫等字，◇：如令，小，谷等字。囗：如田，雨，國等字。丰：如中，串，丰等字。川：如川，州，爪等字。╳：如叉，又，父等字。○：如樂，戀，欒等字。△（含▽）：如干，止等字。ク：如力，夕，勿等字。人：如人，尺，入等字。⊥（含Ｔ）：如上，下等字。ㄷ（含ㄩ，ㄇ）：如凶，同，匹等字。

37

二、文字的形態與編排

視覺心理學家認為畫面上的物體：受到看不見的力勢所支配，而各個物體之間也發生相互的引力來，產生了運動的方向。通常當我們注重在不同大小的物體時，就覺得大的顯得近，小的遠。因而，人們總習慣於先看大的再看小的，也就是說：人類的閱讀方向和這種運動有著相當的相關性。西洋文字固然不受這種限制，但是，在漢字同一行句中，對字體大小的編排，應考慮閱讀的方向方為適切。

視覺傳達媒體

字 的 力 有 勁 強

圖 c

三、文字編排的長度與閱讀方向的關係

間隔距離相等的橫豎行兩組正方形體群，長度在畫面上造成了主軸，也決定了閱讀的方向。

在豎組（圖 d）我們習慣於先由右行從上向下看，然後再讀左行（中國文字固有的閱讀方向）。

在橫組（圖 e）則可左向橫讀，亦可右向平讀。

人類又如何來表
達並溝通思想情
感因此直到今日

圖 d

人 類 文 明 的 初 期 倘 若 沒
把 符 號 作 為 文 字 的 基 礎

圖 e

四、近接原則與文字編排的關係

　　視覺上，間隔與距離相等的正方陣，我們會對它發生起碼有三個方向的閱讀方式。爲了確定閱讀的方向，則運用近接原則，即減小字與字間的間隔（或是增加行與行間的間隔）。

接最正確的
成一種最直
活上文字變
試觀現代生
重要的角色
扮演著一個

圖　f

達知傳種這
抒情表意達
符文語的感
然而然自號

圖　g

● 明朝體字樣（特粗明朝體）

〔乙〕乙乞也乳亂乾乱乩

〔丿〕乃久之乏乘乎丟乒

〔丶〕丸丹主井叉主井兵

〔一〕丞並丑丐〔丨〕中串丰

〔二〕丁丈上下不且世丘

肆伍陸柒捌玖拾廿卅

八九十〇百千壹貳參

〔数字〕一二三四五六七

40

位低住佐佑体何余作

休倮伯伴伸伺似佃但

仲件任企伊伍伎伏伐

他仗付仙代令以伉仰

〔人〕人什仇仁今介仏仕

〔亠〕亡交亥亦亨享京亭

〔二〕云互井亙亞些亟于

〔亅〕了予事争

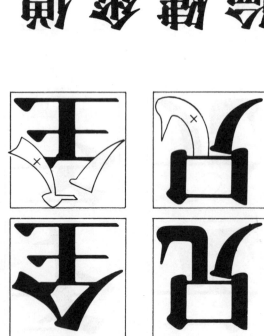

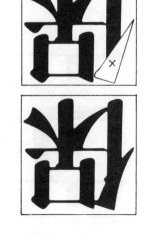

〔冫〕冬 冷 凄 凌 准 凍 凝 冶

〔冖〕冗 冠 冥 冢 冤 冪

〔冂〕冉 冊 再 冒 冑 冐 胃 冇

〔八〕公 共 兵 其 具 典 兼 冀

〔入〕入 內 全 兩 俞

兀 免 兔 兜 兒 覓 尣 尷

〔儿〕元 兄 充 兆 兒 先 光 克

〔亻〕優 未 你 來 侃 偷 僻 假

〔力〕力功加劣助努劫勁
劇劈劉剗劃劍劊剿劉劌
剖剛刲剔剩副剪割創劃
刹刺刻剃剄則削剋前
初判別利刮到制刷券
〔刀〕刀刃分切刈刊刑列
〔凵〕凶凸凹出函
〔凡〕凡凰凱凳

〔卩〕卯 印 危 却 卵 即 巷 卸

南 博 卉 準 〔卜〕卜 占 卦 卡

〔十〕升 午 半 卍 卒 卑 卓 協

〔匚〕匝 匠 匡 匪 匣 滙 匱

〔匕〕化 北 匙 〔匸〕匹 區 匿 匾

〔勹〕勺 勾 勿 匀 匃 包 匍 匐

務 勝 募 勤 勢 勒 勤 勞 勸

勍 劾 効 勃 勅 勇 勉 動 勘

君吞吟吠否含呈吳吸

吉吊时同名后吏吐向

可台史右叶司叹各合

〔口〕古句叩只叫召叮

取受叛叡叢

〔又〕又叉及友双反叟叔

厭厓厝厥厲〔厶〕去參

卿卻卹〔厂〕厄厚厘原厨

〔口〕囚回因囵困囹囷固

噴器嚀嚇哥嘴囊哪單

喧喪喫嗜嗣嘆嘉囑噂

啄商問啓善喉喘喜喚

哺唇售唆唐唯唱唸唾

咸咽哀品哄哉員哩哲

味呻呼命咄和咬咳咀

吹吻吼吾告呂呆周哈

坼坡堆垃圾堯堡龍疊

境增墨墜墳墾壁壇壞

塊塑塔塗塘塚填塩墓

堅堤堪堰報場堺圯堕

埋域埴執培基坤壙堂

坊坐坑坪垂型垣城埃

〔土〕土圧在圭地址坂均

圍圈園國圖圍圓團

委姦姻姿威娘娛娠姬

妥妨妍妹妻妾姉始姓

〔女〕女奴好如妃妊妓妙

奮夭夾奐奚套奠奢

奇奈奉奏契奔奧獎奪

〔天〕大天太夫央失夷奄

〔夕〕夕外多夜夢夙够夥

〔夊〕夏變瓊 〔士〕士壬壯壺

宿寂寄寅密富寒賓寬

宣室宮宰害宴宵家容

宗官宙定宛宜宦客

﹝宀﹞宅宇守安宋完宓宏

季孤孫孵孚孺孥孰孿

﹝子﹞子孔孕字存孝孟學

嫌嫡孃孺妖妝她媚姐

娩婁婆婚婦婿媒媛嫁

〔山〕山岐岡岩岬岸岳屹

〔屮〕屯

屈屋屑展屬層履屈屏

〔尸〕尺尹尼尾尿局居屁

〔小〕小少尚尖當

尊尋導壽〔尤〕尬尨就尲

〔寸〕寸寺對封專射將尉

寧察寡審寮寶實完寵

幹〔幺〕幻幼幽幾〔广〕廖廈

幡幣幣幀〔干〕干平年幸

師席帶帳常帽幅幌幕

〔巾〕巾市布帆希帖帝帥

〔己〕己已巳巷巴

〔工〕工左巧巨差巫

嶺巖崎峪〔巛〕川州巡巢

峽峰島崇崎崑崖崩嵐

底　庄　延　彭
底　庄　延　彭

〔彡〕形彦彩彫彰影彪彬

弧弱張強彈弛彊彎彌

〔弓〕弓弔引弗弘弟弦弼

〔廾〕弁弊弄弈〔弋〕式貳弒

盧稟廳〔廴〕廷延廸廻

廢廊廉廓廁廂廚廟

府度座庫庭庵庶康庸

廣庵庇庄床序底店庚

征　志　怪　恭

〔彳〕役彼往征徑待律後　徐徒從得御復循微徵　德徹彿徊徘徉很徽徵　〔心〕心必忌忍志忘忙忐　忠快念忽怒怖思怠急　性怨怪恆恐怒恢恥恨　恩恭息惠悔慧悅悉恪　恍悟患惱惡悲悼情惑

〔手〕手才打扎扱扶批承

〔戸〕戸扁房所扇屆屏

〔戈〕戈成我戒戰戲戴或

懷懲懸戀慚慟慫憑憑

憎憐憤憩憲憶憺憾懇

慨慙慢慣慰慶慾憂慮

意愚愛感慌慈慎慕態

惜惟惚慘惰想愁愈愉

揖揚換握揮挼搖搭損
探接控推措描揭掩提
捨据掃授掌排掘掛採
捉捌挫捐捕挽搜捧拾
拳扼拷挨挺持指挑振
拘拙招扣掠擴括拭抓
抱披抵抽押担拍拐拓
技抄抑投扒抗折拔拒

故　改　敍　科

故　改　敘　科

〔斤〕斤斤斧斬欣斯新斷

〔斗〕斗料斜幹科斟斜斛斜

收敍攸敲〔文〕文斐斑斌

敗敢散敦敬數數敵整

〔攴〕改攻放政故敏教救

擾揷掀〔支〕支敬

撤撫播撮撲擁操擦擬

搬携搾挣摘摩摺拿撚

昊昏晃暢曝曬〔日〕日曲

暮暫暴曇曜晏晉喧曠

晴晶智曉暑暇暖暗曆

昭是昆時晃晒晚普景

昇昌明易昔星映春昨

〔日〕日旦旨早旬旭旺昂

〔旡〕既旡暨〔于〕象彗彙彝

〔方〕方於施旅旋族旗旂

果　松　木　服

核根格栽桂桃案桐桑
查柱柳柴枸榮栗校株
杰枯架柿柄柏某染柔
東松板析枕林枚果枝
朽杉李材村杖束杏杯
〔木〕木札本未末朱朴机
〔月〕月有服朕朗望朝期
更書曹曼曾替最曳會

梅栈束桌梁桶梃梗

械梶棄棋棒棚棟森棺

植椒檢楠栖業極樂樓

榊榎槙構槍樣模樺樋

概橙標樟橫樹樽橋柯

橘機樫櫛欄條梟棠梵

〔欠〕欠次歐欲欺款歌歡

〔止〕止正此步武歲歷歪

沈没沖沙沢河沸油治

汗汚江池汰汲決汽沂

〔水〕水氷永氾汁求汎汐

〔气〕气氛氣氧氨氮氯氫

〔毛〕毛毯毫毬氈　〔氏〕氏民

〔毋〕冊母毎毒毓　〔比〕比毗

〔殳〕殷段殺殻殿毀毆毅

〔歹〕死殁殉殊残殖殲殯

61

沼 泥 洪 浦 延 深 沾 湖
沽 注 洲 浩 涯 淳 泅 湯
況 泰 活 浪 液 淵 減 濕
泉 泳 派 浴 涉 混 渡 濡
泊 洋 浄 浮 涼 清 渦 滿
泌 洗 海 浸 淀 添 測 灣
法 洛 淺 消 淋 渇 温 淼
波 洞 流 涙 淑 泗 港 源
泣 津 浜 游 淡 浙 湊 準

62

火　煙　燈　然

火　煙　燈　然

燐　煙　点　〔火〕　激　漸　涓　溜
爆　照　烈　火　濁　潔　滴　溝
爆　煩　烏　灯　濃　潜　漁　溶
烊　煽　無　灰　灌　瀉　漂　溺
焚　熊　焦　災　濫　潤　漆　滅
熙　熔　然　炊　濾　潮　漏　滑
熨　熟　焼　炎　瀬　潰　演　滞
熬　熱　煮　炉　灘　渾　漫　漠
燈　燃　煎　炭　澎　澄　漲　漢

琉琴琵琶瑚瑞環璽瑰

〔玉〕玉王珍珠班現球理

獸獲猩猴獨〔玄〕玄率旅

犴狼猛猪狄猶獻猿獄

〔犬〕犬犯狀狂狙狡狩狹

〔牛〕牛牧物牲特牟牢犀

〔片〕片版牌牒牘〔牙〕牚

〔爪〕爵爬爭爰爲〔父〕爸爹

痢痩痴療癖疼疹痙痕

〔疒〕疫疲疾病症痔痘痛

〔疋〕疎疏疑　〔内〕禹禽

〔用〕用甯

畢幾盡時畸疊

畑畔留畜畝畦略番異

〔田〕田由甲申男町画界

〔甘〕甘甚甜　〔生〕生産甦甥

〔瓜〕瓜瓣瓠　〔瓦〕瓦瓶瓷甕

〔石〕石 砂 硃 研 砲 砍 破 砌

瞳 眈 瞻 〔矢〕矢 知 短 矯 矣

真 眠 眺 眼 睡 督 睦 眇 瞬

〔目〕目 盲 直 相 盾 省 眉 看

盒 盂 盈 盡 〔矛〕矛 喬 矜 務

〔皿〕盂 盆 益 盜 盛 盟 監 盤

〔白〕白 的 皆 皇 皎 皋 皂 皈

〔癶〕癸 登 發 〔皮〕皮 皺 皺

66

硝硫硬碁碕碑磁磐碚

磨礒礎硯碗碰碼磅

〔示〕示禮社祀祉祈祗祐

祖祝神祠祢祥票祭禁

禱禍禎福崇禦禧禄禪

〔禾〕秀私秋科秒秘租秦

秩禿移稀稅程稚種稻

穀稼穡稿穗積穩穫稱

67

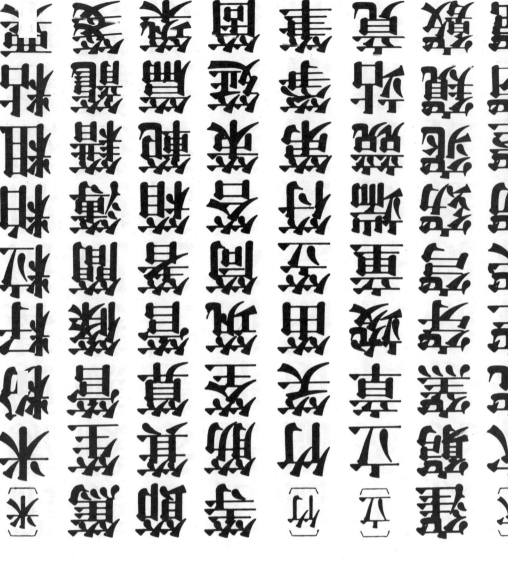

繩緯緲縛縞縫繁縮績

練繼緒緊線締緣編緩

續絨綠維綱網綴綾綿

絶絞絡絢給統繪絹縱

累細紳紹紐終組經結

納純紙級紛素紡索紫

〔糸〕糸糾紀約紅糸紋

粧粳精糖糧粥粽糕糠

〔耳〕耳耶聖聞聘聽職聲

〔未〕耕耗耔耘〔聿〕肅肆肇

〔老〕老者耆耄〔而〕而耐

〔羽〕羽翁翅翎翌習翼翻

〔羊〕羊美着群義羌羝羞

〔网〕罪置署罰罷羅罵

〔缶〕缶缸缺罅罈罐罌罏

繫纖織繕繭繰纏縣總

肌　肯　致　擧

〔肉〕　肥　胎　脈　脹　膨　〔自〕　〔臼〕
肉　肩　胞　脊　臍　膳　自　臼
肋　肪　胡　腳　腫　膿　臭　興
肌　肯　胴　脫　腰　臟　臬　臾
肖　育　胸　胭　腸　腿　〔至〕　舂
肚　肺　能　腎　腹　膏　至　舅
肛　胃　脂　腐　腺　〔臣〕　致　與
肝　膽　脅　腔　膜　臣　臺　擧
肢　背　胖　腕　膚　臨　臻　舊

舍 芒 茶 葛

舍 芒 茶 葛

〔舌〕 〔舟〕 舢 〔艸〕 若 茶 莚 萄
舌 舟 舫 芋 苦 茸 菅 著
舍 航 舵 芝 苦 草 菊 葛
舖 般 〔艮〕 芦 英 荒 菌 萩
舒 舶 良 花 茂 莊 菓 萱
舘 船 艱 芳 芒 荷 菜 蓉
〔舛〕 艇 〔色〕 芽 茜 荻 菩 葡
舜 艘 色 苗 茨 莫 華 葦
舞 艦 艷 藝 茲 萊 菱 葦

蠡 蠃 蠟 蟻
〔血〕血 衆 衄

蜂 蜓 蜜 蚓 蜷 融 蛋 蝗 蠶

〔虫〕虫 虹 蚊 虬 蚤 蛇 蛙 蠻

〔虍〕虎 虐 虔 虛 虜 虞 處 號

蘭 蕙 萬 范 薛 荔 苣 莒 蔬

薦 薪 薰 藥 蘿 薩 藤 藩 蘇

蔣 蓬 蓮 蘋 蔓 蔭 藏 薇 薄

葬 茸 蒐 蒙 蒜 蒲 蒸 蓄 蓋

〔言〕言訂計計訊討討訓託記

〔角〕角解觸觓觸觭觭觶

〔見〕見規視覺覽親觀觀

袁袞〔西〕西要覆覇覈羈

製裾複褒襟襲衿袈裙

裁裂裝裏裡裕補裳裸

〔衣〕衣表哀衷袂袋袖被

〔行〕行術街衛衝衡衍衚

讓護讚詭諄諧諦諷謊
謙講謝謹識譚譜警議
諸謁論諮諾謀謡謄謎
課誼調談請諺諒論諫
誌認誓誕誘語説訝誰
詰話該詳訖譽誠誤誇
詐詔評詞詣詠試詩詮
訟訪設許計訴診註証

〔去〕
〔半〕
〔車〕
〔召〕

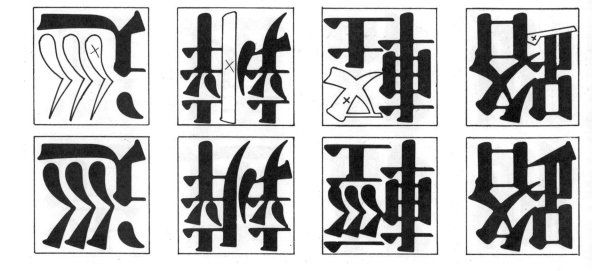

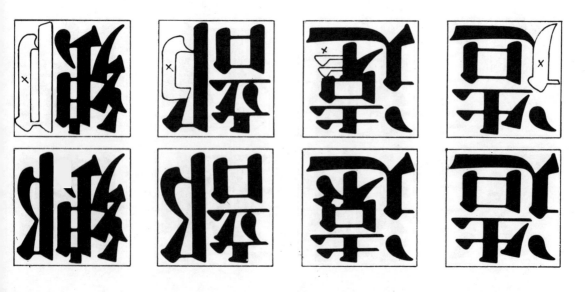

酷
酸
醍
醐
醗
醒
醜
醬
釀

医
醫
醉
〔采〕
采
釈
釉
釋

〔里〕
里
重
野
量
釐
〔身〕
身
躬

〔金〕
金
釜
針
釣
釧
鈔
鈍
鈴

鉛
釘
銀
銃
銅
銑
銓
銘
銚

錢
鋭
鑄
鋸
鋼
錄
錘
錠
錦

錫
錯
鍊
鍋
鍛
鍬
鍵
鎌
鎖

鎮
鏝
鏡
鐘
鑑
鐵
鏢
鋪
鑄

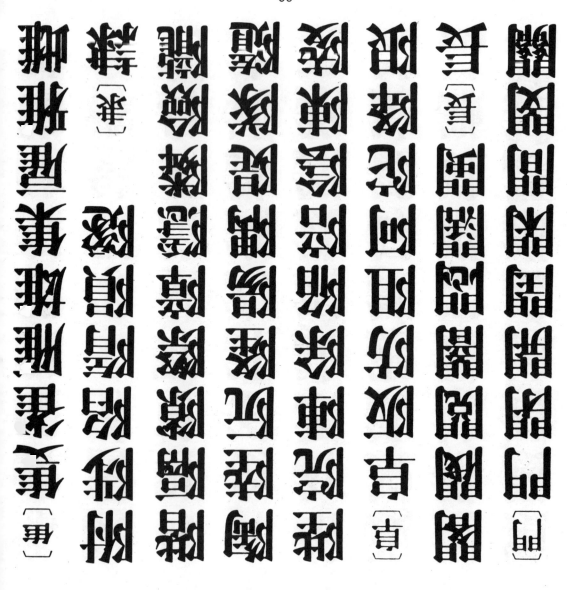

雨　霞　鞋　音

〔雨〕雍雞雜雞雙離難雕　震需電雷零雲雯雪雨　靂霹霸靈雹露霧霞霜　靝靛靜靖青〔青〕霖霏霍　靠非〔非〕礨礦酺靦面〔面〕　鞠鞭鞍鞂鞄靴靶革〔革〕　韶響韻音〔音〕韜韓〔韋〕預頌須順項頃頂頁〔頁〕

81

駒駙駿騎騒驪駕騰

〔馬〕馬馭馴駁駆馳駐

〔首〕首

〔香〕香餅馥馨

餅養餓館餘餐饒

〔食〕食飢飲飯飴飼飽飾

〔風〕風颯颱颶飄

〔飛〕飛

類顯願顛顧顆顱顏

頒頓頗領頭頻題額顏

麒麟麋麈麝〔麻〕麻靡麼

〔鹵〕鹹鹼鹽〔鹿〕鹿麂麓麗

鵬鳬鶴鷲鷹鷺鳶鴿鵝

〔鳥〕鳥鳩鳳鳴鴨鶯鴻鵜

〔魚〕魚鮑魯鮮鯖鯛鯨鱗

〔鬥〕鬪鬮鬧〔鬼〕鬼魂魅魔

〔高〕高　〔骨〕骨髄骯體髒

驚駛騷驗〔髟〕髮髭髽鬆

〔黑〕黑默黛點墨黯黨

〔麥〕麥麵麴 〔鬯〕鬱

〔龜〕龜龜 〔龍〕龍龐襲龕龍

〔齒〕齒齡齷齪 〔鼎〕鼎

〔鼻〕鼻鼾齁 〔齊〕斉斎齋

〔鼓〕鼓鼕兆鼓鼙 〔鼠〕鼴鼬

〔黃〕黃黌 〔黍〕黎黏黐

● 黑體（方體）字基本筆劃圖例

黑體字的筆劃在點、撇、捺等都是均勻方正的，所以又稱爲方體字。因其筆劃粗壯有力，組合嚴肅；更因其字態粗黑，容易引起讀者的注意，所以常被應用在報章雜誌的標題，書刊上的提綱，及統計圖表上的標題。黑體字又有細黑、中黑、粗黑、特粗黑、超特黑、超特黑空心及超特黑空心立體之分（可參照第10、11頁）。

勒（橫）
側（點）
策（挑或右上撇）
啄（短撇）
磔（捺）
努（直）
掠（撇）
趯（勾）

右下點
直點
垂點
水旁點
上下點
長點

長橫
斜橫

直（豎）

直勾

長曲勾

橫勾

包勾

短曲勾

背拋勾

浮鵝勾

斜勾

圓勾

斜挑

平撇

豎撇

打勾挑

長曲挑

長曲撇

短曲撇

長直撇

短直撇

側捺

平頭捺

平捺

平捺

右折

斜折

斜折

斜折

左折

斜折

● 寫黑体字基本筆劃應注意：

①爲使直、橫筆劃求得視覺上之平衡時，橫劃則應比直劃寫得細些（直劃與橫劃之比例爲15：13最爲恰當）。②寫捺時，斜劃部份要比直線稍爲粗些（直劃與斜劃之比例爲15：16.5最爲恰當）。③點的下部應稍爲加寬些才能顯得穩重有力。④撇的尾端要有展開的感覺。⑤寫左上挑的筆劃，其尾端要縮小些。⑥寫折劃（フ）時，銳角的橫劃應往下降低一點。⑦筆劃多的字應較筆劃少的字，其筆劃應稍有寫細些。

● 黑體字的視覺錯覺與修正

圖－A
① ②

圖A①：同樣粗細的直劃與斜劃，但是斜劃看起來則顯得較細小。

圖A②：將斜劃加粗後，在視覺上則顯得三筆劃粗細一致，右側的（本）字，其斜劃處是經過修正的，是較正確的寫法，字態也比較美觀。

圖－B
① ②

圖B①：回字的外方形與內方形的筆劃粗細一致時，則內方形的筆劃，由於空間較窄小，所以看起來筆劃有較粗、較重的感覺。

圖B②：內方形的筆劃經過修正後，感覺上不會太窄，字的密度也較適中。可參考（画）字，右側的（画）字視覺効果較佳。

上：左側的空間較大，重心偏右，所以直劃應向左移，看起來比較安定。下面橫劃應往上移。中間短橫劃應在直劃的正中央，如此才會比較平衡。

下：逆三角形的文字，重心在上方，與上字相反，橫劃應往下移；因爲右側有點，所以直劃應向左移些，同時應注意橫劃與點之空間不要太窄。

王：左右對稱的字，較容易書寫。三橫劃應有長短之分，否則會顯得字很大。中間橫劃最短，而且往上移些，與上字一樣，下面橫劃應往上移些。

天：二橫劃，下橫劃較短，上橫劃不能太長，如此才能顯的下面的人字比較穩定。

貝：三段空間，下面最大，越上面越小，橫劃多的文字，橫劃應稍爲寫細些，兩撇八字應張開些，如此比較平衡。

田：四方框圍起來的文字，空間顯得較大，所以四周筆劃應向內移些。裡面橫、直筆劃均應較四周筆劃稍細些。

曲：內面兩直劃應比外面直劃細些，裡面橫劃也應比外面橫劃紹些。此乃橫、直筆劃交叉過多的文字，看起來比較暗（重）之故。

可：可字的口，可使字有平穩的作用，若口太大，會不安定，太小則重心會往上移。口的橫劃應寫細些，勾處要向中心往內勾，字形才能有穩定感。

州：三直劃的字，中間直劃應寫短，細些，左側點画大些，而且向左展開，右側點次之，中間點最小。筆劃與空間的連接應特別留意。

● 黑體字字樣 （特粗黑體）

〔数字〕十〇百千並丼〔乙〕予事〔一〕〔人・亻〕仗付仙代尹五支犬伐朩尒白半申司以

一二三四五六七八九
〇百千零壹貳參肆拾廿卅
〔一〕丁丈上下不且世丘丙丞
〔丨〕中串
〔ノ〕久　〔丶〕丸丹主
乃之乏乘乎兵
乙乞也亂乳乾　〔亅〕了
〔二〕云互井亘亞于些
亡交亥亦亨享京亭亮稟
人什仇仁今介仔仕他
仙代令以仮仰仲件任他企
五支犬伐朩尒白半申司以

90

區匿扁〔十〕升午半卐卒卑卓

〔匸〕匝匠匡匪〔匕〕化

北〔勹〕勻勾勿句勾包〔匕〕匹

動勘務勝募勤勢勵勳勤勞勸

劣助努劫勁劭効効勃勅勇勉

〔力〕力功加

劍割創劇劈劉

剃到則削剋前剖剛劍劑剩副

初判別利刮到制刷券刹刺刻

函〔刀〕刀刃分切刈刊刑列

〔几〕凡凰凱〔凵〕凶凸凹出

〔冫〕冬冷凄凌准凍凝冶澤冰

92

唐唯唱唸唾啄商問啟善喉喘

咽哀品哄哉員哩哲哺唇唄唆

周呪味呻呼命咄和咬咳咲咸

否含呈吳吸吹吻吼吾告呂呆

吊吋同名后吏吐向君吞吟吠

召叮可台史右叶司叱各合吉

叛叡叢

〔口〕口古句叩只叫

〔又〕又叉及友雙反曳叔取受

〔厂〕厄厚厘原厨厭
〔厶〕去

〔卩〕卯印危卻卵即卷卸卿卻

〔卜〕卜占卦卡鹵

協南博

地　坐　外　壬　天

奇奈奉奏契奔奥奘奪奮奢奢
夢〔大〕大天太夫央失夷奄
壿壽〔夊〕夏〔夕〕夕外多夜
墾壁壇壞壤壟〔士〕士壬壯壺
塔塗塘塚塡塩墓境増墨墜墳
堂堅堤堪堰報場堺圯隨塊塑
型垣城埃埋域埴執培基埼堀
圧在圭地址坂均坊坐坑坪垂
團困圍圖固國圈園〔口〕囚回因
器寧嚇哥嘴囊〔口〕〔土〕土
喜喚喧喪喫嗜嗣嘆嘉嘱噂噴

〔尢〕尤就

〔尸〕尺尻尼尾尿屎

射將尉尊尋導

〔寸〕寸寺封專對

〔小〕小少尚

寡審寮寵

容宿寂寄寅密富寒寢寬寧察

宜寇寶客宣室宮宰害宴宵家

宇守安宋完實宏宗官宙定宛

存孝孟學季孤孫孵孿〔宀〕宅

嫁嫌嫡姻嬬〔子〕子孔孕字

娘娛娠姬娩妻婆婚婦婿媒媛

妍妹妻妾姉始姓委姦姻姿威

〔女〕女奴好如妃妊妓妙妥妨

〔月〕
月 有 服 朕 朗 望 朝 期 朋 朧

〔日〕
日 曲 更 書 曹 曼 曾 替 最 會

暑 暇 暖 暗 曆 暮 暫 暴 曇 曜 晉

是 畫 時 晃 晒 晚 普 景 晴 晶 智 曉

旺 昂 昇 昌 明 易 昔 星 映 春 昨 昭

〔旡〕
既

〔日〕
日 旦 旨 早 旬 旭

〔方〕
方 於 施 旅 旋 族 旗 旌 旁 旅

〔斤〕
斤 斥 斧 斬 斯 新 斫 斷

〔文〕
文 斐 斌

〔斗〕
斗 料 斜 斡 斟

敢 散 敦 敬 數 敵 整 敝 叙 收 敲

〔攴・攵〕
改 攻 放 政 故 敏 教 救 敗

〔止〕 止 正 此 武 歳 歴 歪 歸 歧

〔欠〕 欠 次 歐 欲 欺 款 歌 歡 歇 歎

權 樹 樽 橋 橘 機 樫 櫛 欄 梟 棠 條

槇 構 槍 樣 模 樺 樋 概 槻 標 樟 横

棺 植 椒 檢 楠 楢 業 極 樂 樓 榊 榎

桶 梃 梗 梨 械 梶 棄 棋 棒 棚 棟 森

格 栽 桂 桃 案 桐 桑 梅 棧 櫻 檜 梁

柔 查 柱 柳 柴 柒 枯 榮 栗 校 株 核 根

林 枚 果 枝 杰 枯 架 柿 柄 柏 某 染

李 材 村 杖 束 榴 杯 東 松 板 析 枕

〔木〕 木 札 本 末 未 朱 朴 枌 朽 杉

〔歹〕死 歿 殉 殊 殘 殖 殲 〔殳〕殴

段 殺 殼 殿 毀 毅 〔母〕母 每 毒 毓

〔比〕比 毗 〔毛〕毛 毫 〔氏〕氏 民

〔气〕氣 氫 〔水…氵〕水 冰 永 氾 汁

求 汎 汐 汗 汚 江 池 汰 汲 決 汽 沂

沈 没 沖 沙 澤 河 沸 油 治 沼 沿 況

泉 泊 泌 法 波 泣 泥 注 泰 泳 洋 洗

洛 洞 津 洪 洲 活 派 淨 海 淺 流 浜

浦 浩 浪 浮 浴 浸 消 涙 濤 涎 液

渉 涼 淀 淋 淑 淡 深 淳 淵 混 清 添

渴 泗 泗 淅 減 渡 渦 測 溫 港 湊

101

狼猛猪狸酋獻猿獄獨猶獸猴

〔犬・犭〕犬犯狀狂狙狡狩狐狹

〔牛〕牛牧物牲特牴牡牽牢牡

〔父〕父爺爸〔片〕片版牌牒牘

〔爪〕爵爭爰爲

燃燐燥爆爆

然燒煮煎煙照煩煽熊熔熟熱

燈灰災炊炎爐炭點烈烏無焦

濁濃濠濫瀚瀨灘〔火〕火

漫漲漸潔潛瀉潤潮潰潴澄激

滅滑滯漠漢涓滴漁漂漆漏演

湖湯濕滋滿灣源準溜溝溶溺

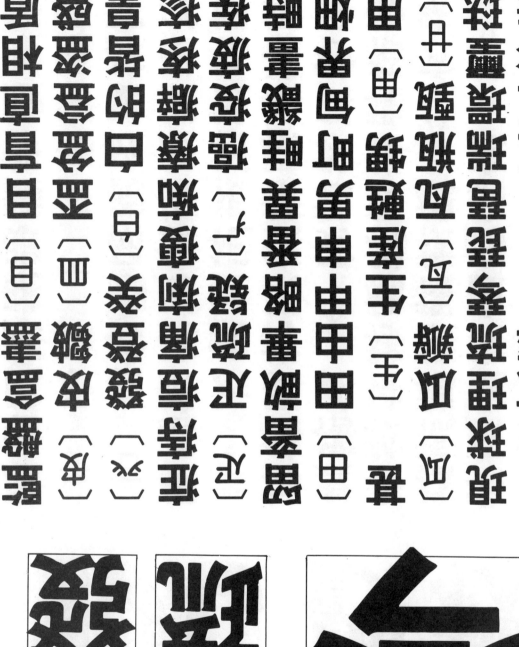

眉看眞眠眺眼睡督睦眇瞬瞳
〔矛〕矛矜〔矢〕矢知短矯矩矣
〔石〕石砂砌研砲砍破砵硝硫
硬碁碕碑磁磐確磨磯礁礎碧
〔示〕示禮社祀祇祈祉祐祖祝
神祠禰祥票祭禁禱禍禎福禪
禦禧祕〔禾〕秀私秋科砂秘租
秦秩秤移稀税程稚種稻穀稼
稽稿穗積穩穫穆〔穴〕穴究空
突竊窪窗窟窪窮窯〔立〕立
章竣产端競竟〔竹〕竹笑笛笠

〔缶〕缶罐缺〔网・罒〕罪置署罰

縫繁縮績繋纖織繕繭繰總縣

緒緊締緣編緩繩繼緯縊縛縞

縱繼絲綠維綱網綴綾綿緤練縷

終組經結絶絞絡絢給統繪續

紙級紛素紡索紫累細紳紹紺絹

〔糸〕糸系糾紀約紅紊紋納純

粒粕粗粘粟粧粳精糖糧粥糕

籤籬簡簿籍籠篆〔米〕米粉籽

箇節箕算管箸箱範篇築篤簽

符第笹筆等筋筌筵籌筒答策筵

105

〔至〕
至致臺

〔臼〕
臼興與舉譽

〔臣〕
臣臨臥

〔自〕
自臭鼻息

腫腰腸腹腺膜膚膨膳膿臟膏

脇脈脊脚脱胭腎腐腔腕脈臍

肺胃胆背胎胞胡胴胸能脂脅

肋肌肖肚肛肝肢肥肩肪肯育

聽職聘
〔聿〕肅肆肇
〔肉・月〕肉

〔耒〕耕耗耘
〔耳〕耳耶聖聞聲

〔老〕老者考
〔而〕而耐耍耏

〔羽〕羽翁翅翠翌習翼翻翎翕

罷罹羅羈
〔羊〕羊美着群義羞

106

〔虫〕虫虹蚊虬蚤蛇蛙蠻蜂蜒

〔虍〕虎虐虔虛虜處號虧

薄薦薪薰藥薩藤藩蘇蘭蔽

蒲蒸蓄蓋蔣蓬蓮蓼蔓蔭藏

葛萩萱落葉葡葦葬茸蒐蒙蒜

萊莛菅菊菌菓菜菩華菱萄著

莖茜茨茲茶茸草荒范荷荻莫

芝芒花芳芙芽苗若苦苣英茂

〔良〕良艱〔色〕色艷〔艸・艹〕芋

〔舟〕舟航般舶船艇艘艦舫舵

〔舌〕舌舍舖館〔舛〕舛舞舜

街　設
表　製
袖

調談請諏諒論諫諸謁諭諮諾

誇誌認誓誕誘語訝誰誼

詠試詩詮詰話該詳訖誠誤

設許訃訴診註證詐詔評詞詣

〔言〕言訂計訊討訓託記訟訪

覽覺親觀觀〔角〕角解觴觥觸

〔西〕西要覆霸覊〔見〕見規視

裕補裳裸製裙複褒襟襲裙袈

表衰衷袂袋袖被裁裂裝裏裡

〔行〕行術街衛衝衡衙〔衣〕衣

蜜蛋蜷融蛾〔血〕血衆衄衊

零雷電需震霓霜霞霧露靈霸

雅雌雜難離雙雛〔雨〕雨雪雲

〔隶〕隸〔隹〕隻雀雁雄集雇

陽隈隊隨階隔際障隱隣隴

院陣除陷陪陰陳陵陶陸險隆

〔阜・阝〕阜阪防阻阿陀降限陛

閉開閣閑間閔閣閥閱閣關

鏡鐘鑑鐐鍾〔長〕長〔門〕門

錦錫錯鍊鍋鍛鍬鍵鎌鎖鎮鏝

銑銓銘銚錢銳鑄鋸鋼錄錘錠

釜針釣釧鐵鈍鈴鉛鋪銀銃銅

髓體〔高〕高〔髟〕髮髭髯鬆

駿騎騷驗騙驛騰驚駛〔骨〕骨

〔馬〕馬馭駄馴駁驅駅駐駒駸

餓館餘〔首〕首馗〔香〕香馥馨

〔食〕食飢飲飯飴飼飽飾餅養

風颯颱飄颺〔飛〕飛

顔領頭頻題額顏類顋願顛顧

〔頁〕頁頂頃項順須頌預頒頓

鞭鞦〔韋〕韓韜〔音〕音韻響韶

〔面〕面靦〔革〕革靱靴鞄鞍

〔青〕青靖靜靛〔非〕非靠靡

〔麥〕麥麩麵麴
〔龍〕龐襲龔龕龍

〔黍〕黎黏
〔龜〕龜龜
〔鼎〕鼎鼏

〔齊〕齊齋
〔齒〕齒齡齷

〔鼓〕鼓
〔鼠〕鼬鼷
〔鼻〕鼻

〔黃〕黃黌
〔黑〕黑默墨黛黨

麀麂麗麒麝麟塵麝
〔鹵〕鹹鹽
〔鹿〕鹿
〔麻〕麻

鶴鷲鷹鷺
〔鳥〕鳥鳩鳳鳴鴨梟鴻鵜鵬鴿

〔魚〕魚鮎鮫鮮鯖鯛鯨鱗鯉鰻

〔鬥〕鬥鬪
〔鬼〕鬼魂魅魔魁魏

113

● 圓尖端方體字（圓體）基本筆劃圖例

圓尖端方體字，簡稱圓體，是屬於黑體之改良字體，其圓端筆劃有柔和、年輕、活潑的感覺，字形亦比較完美，不像黑體字銳角太利。圓體字是目前使用最廣的文字之一，尤其是細圓體，更能顯出字態的柔和、優美與清晰，常被用作長篇文章的本文，或是高水準的印物。（本書黑體字字樣的部首則是以圓體字表示，希據以學習之。）

太心文不汗飛三
亂弋風堆孔以行
以口世匹好巡台

右下點　直點
垂點　上下點
長點　水旁點
長橫　斜橫
長曲挑　平撇
打勾挑　短直撇
斜挑
長直撇　長曲撇　豎撇

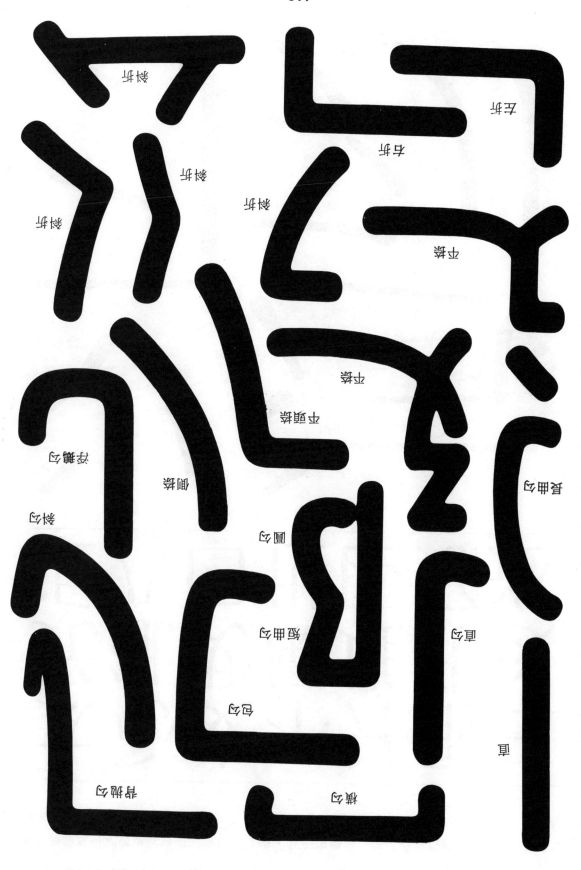

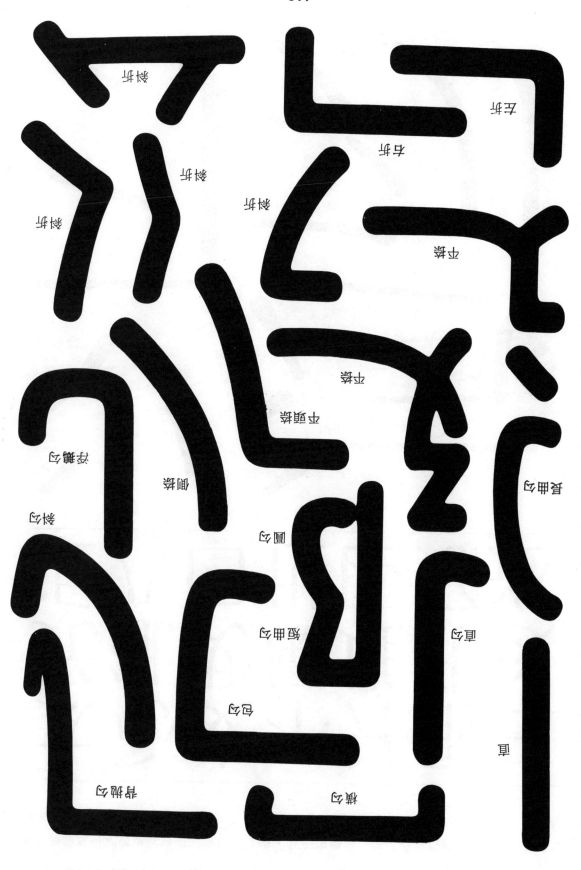

● 圓新書體基本筆劃圖例

圓新書體是明朝體與圓體字的合併改良體，是新書體之一種，俱明朝體筆劃粗細的變化與圓瑞筆劃的特徵。字形秀麗、活潑，富於文藝氣息，也是目前最流行的字體之一。

太心文不汗飛三
光亂戈風堆孔以
近八口世匹好巡

右下點　直點
垂點　上下點
長點　水旁點
長橫　斜橫
長曲挑　平撇
打勾挑　短直撇
斜挑
長直撇　長曲撇　豎撇

直

直勾

橫勾

包勾

短曲勾

圓勾

平頭捺

斜勾

浮鵝勾

長曲勾

背拋勾

側捺

浮鵝勾

平捺

平捺

斜折

斜折

斜折

右折

左折

斜折

● 方新書體（BF 體）基本筆劃圖例

方新書體簡稱ＢＦ體，它的筆劃是橫劃粗而直劃細，與明朝體的筆劃完全相反，且撇與捺處均有向外展開的感覺。字形顯得瘦小而秀麗。常被用作報章雜誌的副標題，但不太適合作長篇的本文，亦是目前最流行的字體之一。

太心文不汗飛三
亂弋風堆孔以行
斗中小軍狂部刀

直

横勾

背抛勾

包勾

斜勾

短曲勾

直勾

浮鵝勾

長曲勾

平頭捺

側捺

浮鵝勾

平捺

平撇

斜折

斜折

斜折

右折

斜折

左折

● 手繪文字（ＰＯＰ製作與應用）

　　ＰＯＰ即是「購買據點的廣告」，是英文 Point of Purchase 的簡寫。廣泛的說ＰＯＰ也可稱爲是「店頭廣告」；舉凡在商店、百貨公司、建築物內外，所有能幫助促進銷售的廣告物或其他提供有關商品情報、服務、指示、引導等的標示，均可稱之爲ＰＯＰ廣告。

　　所謂手繪式文字，即是以簡單的工具，作快速、簡便及機動性的文字繪製；常被一般百貨公司、超級市場、連鎖商店作爲推銷商品，增加販賣效果時所採用的手繪文字。其特性爲：①唯一的，有個性的，經濟的：不需花費巨額費用，不必透過印刷即能創造出自家商店特有的ＰＯＰ及符合商店的政策。②機動性、快速性，隨時能因應需要而作快速、簡便的製作。③有效的增加販賣效果：因是針對客戶購買心理，商店空間，競爭環境……等各種需要而製作，同時也是最具効力的ＰＯＰ。

　　手繪ＰＯＰ文字的書寫工具，如鉛筆、簽字筆、針筆、彩色筆、臘筆、平筆、麥克筆等書寫工具的應用，只要能瞭解各種筆的特性，便可運用自如了。本篇僅將手繪ＰＯＰ文字的兩種代表性的書寫工具：平筆和麥克筆的特性及繪製要領提供初學者作爲參考與學習。

㈠**平筆**：是屬於圖案筆的一種，適合塗色、寫字；筆穗柔軟，整齊，且富彈性，是設計專用的一種筆。使用之前宜將筆用水浸軟，然後用刀片將筆穗修齊，修平，如此才能寫出漂亮，角度尖銳的字。書寫時應注意：①先將平筆浸濕後，再沾顏料書寫。②用筆穗中腰程度書寫，不壓到筆根。③用指尖力量移動筆桿，將小指頭側面與紙面保持接觸以求穩定，利用手腕整體書寫。④保持同樣速度，同樣壓力書寫，不要如寫書法般的運筆疾書，同時速度也不宜太慢，否則線條容易抖動。⑤字寫好後，將直線與橫線的前端，末端的參差不齊部份修齊。

橫線＝以食指與大姆指將筆拿穩，小指側面不離紙面，利用筆穗中腰書寫，不壓至筆根。

在橫線左右兩端參差不齊部份，用筆拿正修齊。

捺＝以食指與大姆指拿穩筆桿輕輕旋轉。不要如寫書法般的用捺。

直線＝筆穗前端與紙面保持一定角度，移動手腕整體拉線。

圓＝先畫左邊圓弧後，再畫右邊圓弧將圓銜接。用食指及大姆指尖旋轉筆桿。

右彎＝先將直線與橫線畫好後，用手腕轉動筆桿，將線與線銜接起來。

勾＝畫好直線後，一度將筆提離紙面，如圖所示。

(二)**麥克筆**：是一種油性的彩色筆，其特點是輕便、快速、使用方便、顏色豐富、色澤透明，更因顏色重疊時所表現出富於微妙層次變化之效果，深受廣告人及設計人的愛用。以下是利用具有寬、扁、平筆蕊的麥克筆及粗油性筆的書寫方法提供初學者作爲參考與學習。

(1)利用麥克筆筆蕊的單面寬邊及窄邊，可寫出橫線細、直線粗的寫法

新鮮水果
年終大減價

(2)只利用筆蕊的寬邊，或只利用窄邊，可寫出橫豎 筆劃同粗的字體

特價优待
夏季大拍賣

(3)利用單面寬邊及窄邊，寫出橫線細、直線粗的明體字

時髦服飾
春裝展示會

● 参考圖様(二)

● 手繪POP廣告文字
簡單易學──

㈢ Popmate 畫筆：有水性及油性兩種，使用
　方便、快速，共有 16.色，粗細從 0.2 公分至
　3 公分，共分七種規格；即角30.、角20.、角
　12.、丸10.、角 6 、丸 5 、丸 3 等。popmate
　畫筆有尖銳的筆緣，可以很輕 鬆地畫出漂亮
　的線條，傾斜 45.度，不要太用力，以一定的
　速度輕繪，便能很輕 鬆愉快地寫出你想要的
　pop文字了。

| 角30 | 角20 | 角12 | 丸10 | 角6 | 丸5 | 丸3 |

手繪廣告文字簡單易學

丸3 （1.5×1.5公分）

丸3 （2×2公分）

丸5 （2.5×2.5公分）

丸5 （3×3公分）

丸10 （3.5×3.5公分）

角6 （4×4公分）

● **線條的練習**：知道如何拿筆後，需不斷地重複練習，直線要從上往下畫，從左往右畫，畫圖時，先畫左邊的半個圓，再畫右邊的半個圓，將兩半圓重疊處比中心點稍微斜一點連接好，字形更美觀。

線的尾端要儘量畫成一致的直角…

● 文字或數字是由直線和曲線和點所構成的，**pop**的數字以易畫、筆劃清晰、易看得懂，有親切感為其先決條件，多練習即能繪出優美的線條與數字。

輕柔地…

就這麼樣…

連接的地方要畫得漂亮。

多練幾次吧！！

126

1234567890

1234567890

1234567890

1234567890

1234567890

1234567890

1234567890

● **POP 數字的組合：**數字經常是組合在一起的，很少一個字一個字使用，畫數字時要把相連的數字緊靠，上下端都齊頭，整齊排列，便能一目了然。這種數字組合經常應用在價格數字上。

●1的下面的數字如果是2、3、6、8、9的話，請連合地寫。

1850元 **2890元**

●1的下面的數字如果是4、5、7的話，畫的時候要和1分開

1,560元 **198,000**

123,000元 **$456**

258元 **$2,358**

5,000元 **$72,500**

128

ABCDEFGHIJ
KLMNOPQR
STUVWXYZ

ABCDEFGHIJ
KLMNOPQRS
TUVWXYZ

NEW OPEN SALE

ABCDEFGHIJKLM
NOPQRSTUVWXYZ
abcdefghijklmno pqrstuvwxyz?.!

ABCDEFGHIJKLM
NOPQRSTUVWXYZ
abcdefghijklmno pqrstuvwxyz?!

ABCDEFGHIJKLM
NOPQRSTUVWXYZ
abcdefghijklmno pqrstuvwxyz?!

ABCDEFGHIJKLM
NOPQRSTUVWXYZ
abcdefghijklmnopqrstuvwxyz?!

ABCDEFGHIJKLM
NOPQRSTUVWXYZ
abcdefghijklmnopqrstuvwxyz?!

● POP 廣告中文字

㈠角形POP 文字：是以角 30.、角 20.、角 12 或角 6 popmate 筆所畫的 pop 文字。畫的時候，務必運筆順暢，中途不要把線條切斷，要儘量一筆畫完，可將直線或橫線畫斜斜地，讓文字需有柔和感。同時要注意線條粗細一致，字的上下齊頭，大小儘量一樣，字形飽滿，字的起筆、收筆，都要成為銳角，使能畫出高格調的 pop 文字了。

(二)圓形POP文字：是以丸10.、丸5、丸3 popma te 筆所畫的 pop 文字。字形渾圓、飽滿，能讓人有親切感，很適用於宣傳標語或展示卡。畫的時候要注意：(1)將文字儘量填滿在正方形的空格裡。(2)文字之尾端部份要柔和、渾圓。(3)最好能一氣呵成，不可中途停斷。(4)將橫的線條稍微向右上方傾斜地畫，字形更佳。

● 合成文字（標準字體）Logotype

合成文字（標準字體）是根據原有文字的筆劃，通過藝術的組織，將其筆劃巧妙地運用，適當美化，使它變成結構規律，字態統一，形勢整齊，產生美的力量，藉以獲得特殊的效果，換言之，設計合成文字時首先要把「讀的符號」改變為「看的形體」，必須整理各個文字的形態，線畫，角度，統一字體的造形，故一般現代的商品名，均採用合成文字。商品名經過長期使用固定的合成文字，可以固定字形的印象，對於商品的宣傳或販賣促進有重要的影響力。

自原始時代的記號開始，文字隨着時代的演進，從繪畫文字，楔形文字，象形文字，音標文字變遷到現在的形態。尤其是合成文字的變化更是日新月異，使用範圍亦很廣泛，在廣告文字普遍採用的今日，各式各樣的美術字體到處可見。所以設計合成文字字體時應該考慮具備現代感覺。設計合成文字時所採用的字體必須具備下列的條件：

(1)字體必須容易閱讀而耐看。
(2)字體必須具有獨特個性。
(3)字體必須優美而富於現代感。
(4)字體必須能使觀者留下深刻的印象與記憶
(5)字體必須具有統一性。
(6)字體造形必須配合宣傳內容。
(7)字體必須適合使用目的。

合成文字必須具備上述各要素才能稱得上是好的設計，合成文字又稱為「特定文字」，「商標文字」及「標準字體」。

Pelikan 及松屋下行字都是修改後較有現代性的字。

134

搖洋 華貴 慕妲

媚登峯 黛安芬

綺麗斯 美姍美

蕾吉蕾 滿爾 蘋果牌

喜洋洋 毛衣皇后

如意襯衫

心心內衣

禮服公司 速麗峯

蘭登皮件 華歌爾

綠野香波

花王潤髮乳

鄒髮

喜來登髮廊

優絲黑

美吾髮

海飛絲

潤絲精

洋洋

耐斯嫩舒

妮髮滋

新時電

美髮研究中心

俏麗　旁氏　冷霜

康白麗芙　護手膏

翡冷翠　可愛香皂

快樂香皂　樂樂刷

艾翠斯　姍拉娜

晶晶香皂　琥珀

拳美麗　香水皂

妮維雅　三景花

● 醫藥用品

愛喜　楽爭星　喜滴康

胖維他　保胃佳洽兒

保護您　利撒爾

新一點靈　蘭花香

好自在　摩黛絲

碧芝糖　健力康

安賜百楽　高麗蔘

百維益　百服寧

● 清潔用品

潔美
易潔
穩潔
魔術靈
通潔
百齡
水晶
洗寶
非皂乳
白鴿
速潔能
新奇
沙拉脫
獅寶

National 國際牌電化製品

國際牌 全自動 電冰箱 — 花束

國際牌 強力 冷暖氣機 — 合歡

國際牌 全能 洗衣機 — 海龍

國際牌 超高級 電扇 — 松風

國際牌 自動 通風扇

國際牌 全晶体 珀 娜 彩色電視機

國際牌 黃金電路 電視機 — 金龍

國際牌 手提 收音錄音機 — 知音

國際牌 電晶体 收音機

國際牌 直熱式 電鍋 — 達玲

國際牌 自動・保溫 烤麵包器 — 甜心

國際牌 全能 果汁機 — 小媽咪

國際牌 立體收音電唱機 Technics

奇異牌　　林內牌

櫻花牌　　婦友牌

國品牌　　金風牌

樂聲牌　　日冷牌

理想牌　　安奇牌

利眾牌　　國際牌

七和牌　　和成牌

賀眾牌　　將軍牌

電光牌　將軍牌

柔雅型

西屋

霊樂美

東芝

飲水機

電動

擴音喜

迷你聽

金海湾

拿破崙

惠而浦

冷氣機

電鬍刀

瓦斯爐

泰元

四季鍋

憶聲

東元冷氣

電磁開關　美錄斯

新彩色　黑晶体

久裕電器公司

德鵬電腦公司

信和電業社

西日本金属工芸

微電腦遙控

華麗牌電扇

詩格糖　歐斯麥

愛美斯　金奶精

玫瑰蛋糕　海苔

雪菓凍　不二家

美國好萊冰淇淋

菲仕蘭奶品

時代羊奶粉

唯王食品　麵筋

黑橋牌　家家香

大成麵　沙拉油

香辣瓜　萬家香

金蘭醬油　滋養

嘉新沙拉油

可果美蕃茄醬

華元食品　樂可

丹麥奶酥　臻寶

神秘蛋　瑞士糖

口留香　掬情酥餅

葡萄王企業　箭魚

侯爵糖　丹麥酥餅

美國藝術蛋糕

金車飲料　金蜜桃

津津　萬達　波蜜

香吉士　賜壯樂　三多

双喜大汕士　金甜甜

特級鮮乳　蘆筍汁

統一牛乳　橘子粉

果樂果汁　小紅莓

君度　菊花茶　吉利

柳橙蜜　樂口福

● 建築物㈠

復旦立体大厦

大桃園 TAU-YUN INTERNATIONAL TOURISM GARDEN VILLA
國際觀光別墅

新天地花園別墅

臺北秋人別墅

國泰林森大厦

BAIR-JIN THE GREAT COMMUNITY
白金博愛新城

釜樂湖濱國際邨
VILLA LAKESHORE INTERNATIONAL

南浦名門華厦

最高級的公寓住宅
鳳凰花園城

鳳翔高級公寓

東洋蘭潭別墅群

中山花園新城

屏東中廣花園城

采虹新世界

名人綠邨

台南龍門花園群
DRAGON GARDEN HOME

大嘉義郎村世界

櫻花廣場雅築

149

翡翠谷

天母羅浮宮

萊茵城堡

鼎泰福邨

花園名廈

城東小鎮

香榭華廈

芝山花園城

華華名廈

阿姆坪樂園

敦南福邨

香檳華廈

錦園雅築

天母甲桂林

白馬山莊

風格山莊

芝柏山莊

秀朗麗邨

名品華廈

翠堤華廈

凱美空中別墅

金芝蔴大廣場

亞歷山大大廈

新光奇岩別莊

內湖菜市塲

敦化環亞華廈

美麗華大廈

● 計時鐘錶

手鐲表　奧馬表

金辰錶　天梭表

美鈉格　華爾頓

利時鐘　奧斯卡

天美時　勞力士

亞米茄　浪琴表

梅花嘜錶　天羅

雅柏石英表

正宗音響　歐特

福樂鋼琴　雅歌鋼琴

羅馬鋼琴　白馬牌

真善美　魔音家

雅歌鋼琴　功學社

光美音樂帶　歌林金曲音樂帶

電子琴　史密特

福音特鋼琴

綺麗彩色　抱得佳

三上　嘉年華攝影

拍立得　攝影機

名仕　三星攝影

飛揚彩色　金親

柯達彩色攝影

芝蔴設計攝影公司

銀箭彩色沖印

精工假期　汎美

北屋觀光週
免費旅遊六福村野生動物園

西北

海鳥　三洲航空

亞航旅遊　飛虎

亞細亞　白沙灣

遊覽公司

日本亞細亞航空

四海空中巴士

速利　蘭帝　達可達

歐速達　紳寶汽車

日野汽車　跑樂佳

美克達　速速騎

眾快羅密歐　豐克

快得利　豐田汽車

飛雅特　超級好馬

喜比車燈　比雅久

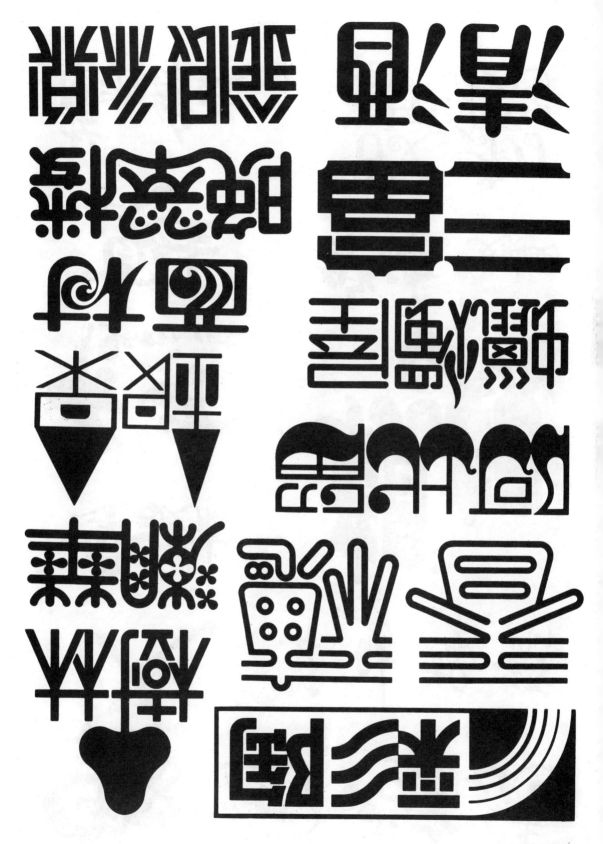

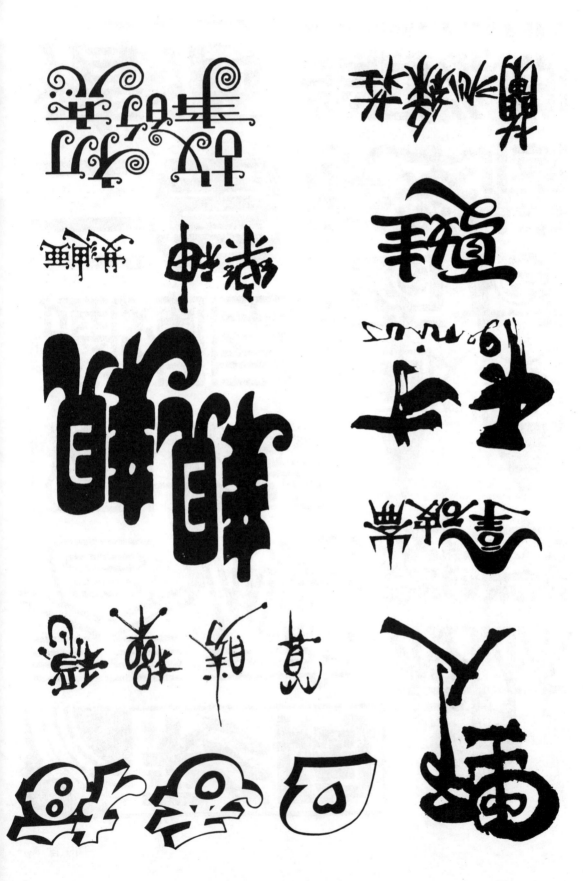

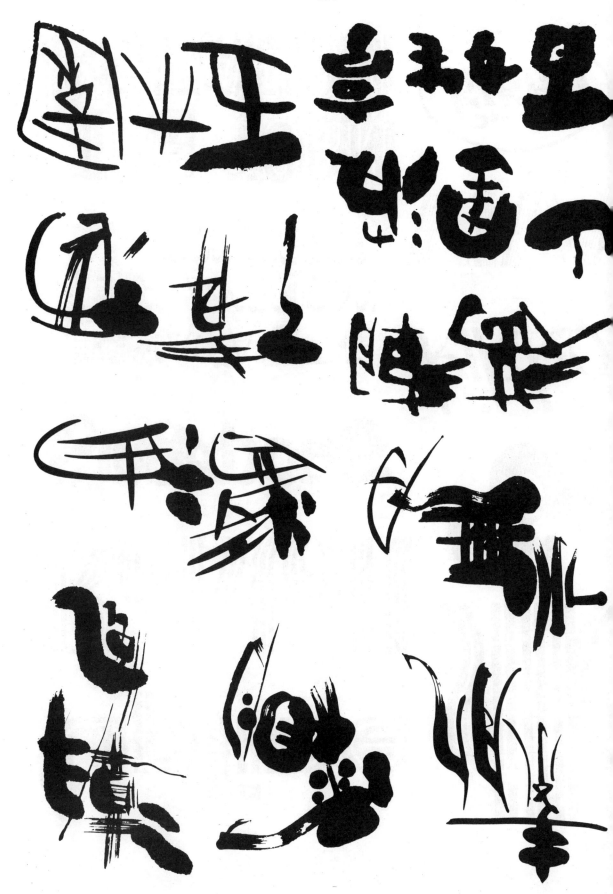

Upline

Renteïl

Silk

Singapore

Oui Oui

THE "JAP" AND THE FIERCE AMERICAN CONQUEROR

kikko

THE TORN INVITATION

VIVA

kikko

Borita

JeJe

coffee

HOME JOY

CAFÉ

Lilia
TOYO GLASS

Luo

Top Tour

CULTURE

Sun Flower

1975

● 西洋十二星座

1 磨羯座
12月22日→1月19日

2 水瓶座
1月20日→2月18日

3 雙魚座
2月19日→3月20日

4 牡羊座
3月21日→4月19日

5 牡牛座
4月20日→5月20日

6 雙子座
5月21日→6月21日

7 巨蟹座
6月22日→7月22日

8 獅子座
7月23日→8月22日

9 處女座
8月23日→9月22日

10 天秤座
9月23日→10月23日

11 天蠍座
10月24日→11月22日

12 天箭座
11月23日→12月21日

● 文字設計

大部份的中國文字都含有一種象形的趣味，即使文字本身不是屬於象形類的——如指示、會意、形聲、轉注、假借類的文字，只要透過匠心獨具的設計，一樣可以在字形上顯示出每一個字所包含的意義，此類文字設計雖然不實用，但却有趣得很，以供學習者參考。

● 照相排字認識與應用

照相排字機是由日本人石井茂吉和森澤信夫於 1924 年所發明。所謂照相排字亦即是利用照相原理做檢字及排字工作。由鏡頭控制，以一塊文字原版，從小至大的字或者形狀不同的文字，利用照相原理使相紙或底片感光，然後經過暗房冲洗而成。目前最有名的機器是日本的森澤（Morisawa）和寫研（Shaken）兩種牌子。照相排字的字體鮮明清晰，字體優美，若與一般印刷鉛字相比較，除了操作簡便，文字取得過程快速之外，其最大優點及特長分述於下：

㈠字體種類多：

目前在國內的印刷鉛字中文字體只有宋體、黑體、仿宋體及楷書體等四種。而照相排字的字盤製作比鉛字的鑄字銅模來得經濟，故不同形態而具創造性的字體更不斷地被研製出來。目前國內所使用的照相排字字體略計有①明朝體：分為細明、中明、粗明、特粗明、超**特明**、粗明空心體等。②黑體字分為：細黑、中黑、粗黑、特黑、超特黑、特黑重疊、特黑空心立體等。③圓體字分為：細圓、中圓、粗圓、超特圓、特圓重疊、特圓花、粗圓空心、超特圓重疊空心等。④新書體有：圓新書、方新書及新書。⑤楷書。⑥仿宋體。⑦行書。⑧隸書⑨勘亭流體等（請參照第10、11頁照相排字字體種類）。另有國語注音體、新特圓空心立體等將近 40 種之多，其中細圓體、隸書體又有「寫研」和「森澤」兩種不同廠牌字形。

日本製照相排字機

感光軟片或印相紙

快門

鏡頭筒

管

文字盤

光源

輸送把手

快門把手

旋轉座

滑動溝

(二)字體大小號數多：

在中文鉛字字體的大小號數之中，以宋體字最多，共計有10種：7號、6號、新5號、新4號、4號、3號、2號、1號和初號等。而照相排字之大小級數則由於配裝有各種不同倍率之鏡頭，文字的大小可自由調整，一般照相排字機可直接從最小號的 7 級打到 100 級。照相排字和活版鉛字在指定排字上有很大的不同，照相排字由於機械構造的關係，其齒輪之轉動和尺寸的計算有密接的關係，其操作一齒相等於¼ mm 的間隔，又一齒代表一級，因此一mm相等於 4 級。如果是 5 mm 長的文字則應是 20 級，亦相等於鉛字的 4 號字。其固定級數計有 7#、8#、9#、10#、11#、12#、13#、14#、15#、16#、18#、20#、24#、28#、32#、38#、44#、50#、56#、62#、70#、80#、90#及100#（級）等24種。至於級數之大小和鉛字所稱的號數相同意念，西文字所稱為點數（point）其意思是相同的。

(三)字形變化多：

中文印刷鉛字不管其規格大小，各體一律都是採用正方形體為原則，即字的高和寬均是10：10之比例。而照相排字的字形，因其有各種變形鏡頭配置，對於文字之選用，除了一般四方形字之外，更可指定①長形體（長體），長 1 ＝高10：寬 9，長 2 ＝高10：寬 8，長 3 ＝高10：寬 7，長 4 ＝高10：寬 6 之比例。②平形體（平體），平 1 ＝高 9：寬10，平 2 ＝高 8：寬10，平 3 ＝高 7：寬10，平 4 ＝高 6，寬10之比例。③斜形體（斜體）則分右斜、左斜之變化。根據視覺效果來說，橫排時的文字應使用平體字為佳；直排時的文字則應稍以長體為妥，但在鉛字的使用上則不可能有所變化了。

照相排字機文字盤

鏡頭結構斷面圖　　變形用鏡片

級數	7	8	9	10	11	12	13	14	15	16	18	20	24	28	32	38	44	50	56	62	70	80	90	100
P		5	6	7	8	9	10	11	11	12	14	16	20	22	26	31	34	38	42	50	57	64	71	
鉛字號數	8	7			6				5			4	3		2	1				初				
變形率 1	6	7	8	9	10	11	12	13	14	14	16	18	22	25	29	34	39	45	50	56	63	72	81	90
變形率 2	6	6	7	8	9	10	10	11	12	13	14	16	19	23	26	30	34	40	44	50	56	64	72	80
變形率 3	5	5	6	7	8	9	10	11	11	12	14	17	20	23	26	30	35	38	43	49	56	63	70	
變形率 4	5	5	6	6	7	8	8	9	9	10	11	12	14	17	19	23	27	30	34	38	42	48	54	60

中英文變形換算表

四字形清晰美觀：

中文印刷鉛字的印刷方式大多採用凸版因係以照相製版為主的方式為多，因此大部份均利用照相排字。若從上述兩種版式印刷結果之印刷物，而以放大鏡做放大視察，照相排字在文字的邊緣和線條方面仍然是光滑纖細，清晰而美觀，而凸版印刷之鉛字版則較毛糙或部份有斷線及油墨不均，字體模糊的現象。

　　在國內雖然照相排字的價格昂貴，所以一般書籍雜誌較少整本採用作內文，而只在標題或特殊說明文字才以照相排字作其局部應用。不過一般對廣告印刷物稿件極為嚴格要求的廣告、設計公司和一般美工人員，在其文字之應用上均以照相打字為主。

　　照相排字的使用，必須注意其字體的選擇與配合，以及字間與行間的編排。一般大標題的使用大都選其筆劃粗壯有力的：如超特粗體特粗體和重疊體等，而中標題却以粗體字或中粗體等略為顯目的為主，而一般內文與說明均以細體字為主。為了提高易讀性，一般行間的安排，行間要比字間為寬，或是將橫排的文字變平扁，直排文字變長形，以及把行間特別拉寬，以便達到適於視覺閱讀的效果。

照相排字放大之印刷效果　　　　　　　　　鉛字放大之印刷效果

173

7級〔5 P・8 號〕	照相排字級數別樣本①照相排字級數別樣本②照相排字級數別樣本③照相排字級數別樣本
8級　　〔7 號〕	照相排字級數別樣本①照相排字級數別樣本②照相排字級數別樣本③照相排
9級〔6 P〕	照相排字級數別樣本①照相排字級數別樣本②照相排字級數別樣本③
10級〔7 P〕	照相排字級數別樣本①照相排字級數別樣本②照相排字級數別
11級　　〔6 號〕	照相排字級數別樣本①照相排字級數別樣本②照相排字級
12級〔8 P〕	照相排字級數別樣本①照相排字級數別樣本②照相排
13級〔9 P〕	照相排字級數別樣本①照相排字級數別樣本②照
14級〔10 P〕	照相排字級數別樣本①照相排字級數別樣本
15級　　〔5 號〕	照相排字級數別樣本①照相排字級數別樣
16級	照相排字級數別樣本①照相排字級數別
18級〔12 P〕	照相排字級數別樣本①照相排字級
20級〔14 P・4 號〕	照相排字級數別樣本①照相排字
24級〔16 P・3 號〕	照相排字級數別樣本①照相
28級〔20 P〕	照相排字級數別樣本①
32級　　〔2 號〕	照相排字級數別樣本
38級　　〔1 號〕	照相排字級數別
44級	照相排字級數
50級	照相排字級數
56級	照相排字級
62級　　〔初號〕	照相排字級
70級	照相排字

80級　　照相排

90級　　照相排

100級　　照相排

200級　　照相

250級　　照

照相排字中文字體大小

● 照相排字 稿件標示方法

① 標明字体：字體的標明應參照排字
公司目錄樣本爲準，標明字體名稱
或選用代號均可。如中文粗黑體的
代號是ＢＧ，中黑ＭＧ，細黑ＬＧ
等。英文字體則標明：英文第××
號，花邊、花紋則標：花邊第××
號。

② 標明級數：中文級數由7級至100
級，英文級數亦由7級至100級。
1級＝0.25 mm（級可用 # 或Ｑ
代替）

③ 標明寬度與長度：一般如無法標出
級數或指定長度時使用之。

④ 標明特殊要求：變形字體或特殊字
間與行間。如：①平體字：平1、
平2、平3、平4②長體字：長1
、長2、長3、長4③斜體字：左
斜、右斜④○＝空一字字間⑤×＝
空半個字字間等。

⑤ 注意有簡体字之字体：目前國內的
照相排字機及文字盤均由日本進口
，部份字體有簡寫情形，標明字體
時應注意字樣表備註欄有標（簡）
字樣，則表示該種字種有簡寫字。

⑥ 原稿依規定書寫：規定一行有幾個
字之文稿儘量依照該規定書寫原稿
，否則以每行××字標示亦可。

⑦ 標明橫打或直打：若要標明橫打時
則標明由右至左或由左至右，直打
時則以由上而下爲主。

⑧ 英文字体要標明大寫或小寫：

⑨ 附樣：如有附樣，須標明係仿照字
體，級數或是格式。

⑩ 校對符號：應確實標示，避免錯誤
，增加效率。（請參照右邊照相排
字需用校對符號標示）

● 照相排字常用校對符號

(1)	遺漏字句
(2)	錯字
(3)	字句方面倒轉
(4)	多餘字句取消
(5)	不良字體改良（模糊或斷裂）
(6)	字間或行間放大
(7)	字間或行間縮小
(8)	缺少字間或空格
(9)	取消字間或空格
(10)	位置倒轉
(11)	移入下一行
(12)	移入前一行
(13)	另起一行
(14)	接爲一行
(15)	位置移動
(16)	排列整齊
(17)	改爲大寫
(18)	改爲小寫
(19)	字體錯誤

●歐洲文字的字體

一、古羅馬體（Old Roman）

羅馬體是歐洲字母（alphabet）的基本字體，是摹寫古代羅馬皇帝 Trajanus 於西元 114
年所建立的戰勝紀念塔，其圓形石柱碑上的碑文爲依據，字體特別秀麗，間架高雅，其豎劃
橫劃的粗細差別不大，乃是現在流傳最廣的一種字體。

羅馬體是歐洲文字的標準，所以大部份之印刷、書刊、新聞及其他均採用它，尤其經過改良
的古羅馬體，無論從遠處或近處看，皆極易閱讀又有高級感，所以常被用在建築物的標幟
及官方的揭示板上。

ABCDEFGHIJKL
MNOPQRSTUV
WXYZ&abcdefghi
jklmnopqrstuvwxy
zffffifflft1234567890
$.,'-:;!?

178

178

二、現代羅馬體（Modern Roman）

現代羅馬體是根據意大利人 Bodoni 於 1788 年所設計的字體爲藍本。因而，Bodoni 體往往被認爲是現代羅馬體的代名詞。Bodoni 體的設計極爲單純，具有現代廣告設計的造形意味。

在概念上，現代羅馬體是立基於單純的垂直線與水平線的交互關係。各字母的結構有規則，橫豎筆劃的粗細相差較大，但却顯得極爲明快，而其字幅亦比較狹窄。在裝飾襯線上去除了波形和山線的 braket 之風而改成直線。

用這種大型活字作爲標題時，同形的部份排列得非常整齊，在視覺中油然生出節奏韻律，給人愉快。如果以小形活字編排爲本文時，因各部份過於整齊，易生誤讀的現象而延長了閱讀的時間。

ABCDEFGHIJK
LMNOPQRSTU
VWXYZ&abcd
efghijklmnopq
rstuvwxyzﬀﬃﬁﬂ
1234567890
$.,'-:;!?

三、哥德體（Gothic 或 Sans Serif）

哥德體乃是僅次於羅馬體，而被使用得最多的字體。筆劃粗的哥德字體具有堅強有力的感覺，筆劃細的則感覺秀麗，所以用途很廣。哥德體最大的特徵即筆劃粗細盡都相同，又沒有裝飾襯線。這種字體在英國與日本稱爲 Gothic ，德國叫做 Grotesque 我國則稱爲黑體字或者方體字。

由於這種字形有清晰、新鮮的感覺，因而被採用於：強調傳統與嚴肅到暗示力量與效力等各種用途。亦常被使用在新聞，廣告書刊的標題上，尤其在交通標誌上成爲不可或缺的字體。高速奔馳的汽車上，最易於辨認。

ABCDEFGHIJKLMNOPQRSTUVW
XYZ&abcdefghijklmnopqrstuvw
xyz1234567890$.,"-:;!?""''

ABCDEFGHIJKLMNOPQRSTUV
WXYZ&abcdefghijklmnopqrst
uvwxyz1234567890$.,'-:;!?

四、埃及體（Egyptian）

　　埃及體是十九世紀輝煌的活版印刷術的創作之一。乃是由英國活字鑄造家Vincent Figgins 約於1815年創造的這種型式，命名爲Ontique，後來再改稱埃及體（Egyptian）。埃及體等於是羅馬體與哥德體的合併體。其字體的裝飾襯線（serif）和豎線（stem）粗細約略相同。這種字體因爲具有強烈意志命令的感覺，所以常被採用爲廣告文字及標題。埃及體又叫做Square Serif 體，著名的Ｉ．Ｂ．Ｍ標準字就是這種字體。

EGYPTIAN

五、Text 體

Text 體在美國又稱爲 Black Letter 是英國、法國、德國的正式 Gothic 體。日本則稱此
體爲德國字體。是根據加羅林卡王朝時代的 Gothic 樣式的字體。這種字體因爲具有莊嚴而
強有力的感覺，所以都使用於宗敎關係、法律文、獎狀、古典情調的商標上。

、意大利體（Italic）

意大利體亦稱斜體字。最早的斜體字是西元 1501 年意大利人 Aldus Manutius 所設計，原名爲 Aldino ，不久命名爲斜體字。 Italic 體的筆劃均向右傾斜，字體高雅美麗，含有很高的文藝氣息。所以常被用來印製情詩，舞會的招待券和文藝作品的印刷。也可用於表示印刷文中需要特別注意的字句。

ABCDEFGHI
JKLMNOPQR
STUVWXYZ&
abcdefghijkl
mnopqrstuvv
wwxyzfffffifffft
1234567890
$.,'-:;!?

183

七、草書體（Script）

如果說 Roman 體是楷書，Gothic 體是小篆，Italic 體就如行書，那麼，Script 體則像草書了（是帶有慢速手寫風格的書體）Script 體是一種富有曲線美的斜體字，盛行於十六世紀到十八世紀的意大利與法國，這種具有濃厚裝飾性的字體，頗適合使用於表現纖細柔雅的內容，化粧品的廣告，銀行的文書，及各種社交活動的請帖上。

BANK SCRIPT

COMMERCIAL SCRIPT

八、裝飾體（Ornament or Fancy Style）

是盛行於十九世紀時英國的一種裝飾用的圖案化字體。十九世紀的英國維多利亞時代的Fancy Style 體，也就是裝飾體的全盛時期。

這種裝飾性的文字，可讀性較低，頗不適合於長篇文章中使用。但却極爲適合下述情況下使用：1.裝飾第一頁的第一個字。 2.在標題頁或廣告上作醒目的作用。 3.作爲象徵化的商品名稱或店舖字號的文字商標。 4.如服裝、手工藝品、月曆、聖誕卡、賀年卡片及童話書上等均可使用。

CIRCUS

185

● 英文字母字體各部名稱

斜洩部（swash）　臂部（arm）

弧架部（bracket）　圓突部（lobe）

頂線（top line或稱capital line, ascender line）

腰線（waist line）

基線（base line）　體（body）

ABCKO

下垂線（drop line或稱descender line）

鈎部（hook）

空白部（counter）

細線部（thin line）　裝飾部（serif）

莖部（stem）

叉割部（cross bar）　點部（dot）

橫木部（bar）

上緣（ascender）

X高（x hight）

下緣（descender）

abcdefghij

球部（ball）

髮線部（hair line）

Alternate Gothic
Antique Olive Bold
Antique Olive Medium
Antique Olive Compact
Annonce Grotesque
Avant Garde Bold
Avant Garde Medium
Avant Garde X-Light
Cable Heavy
Cable Light
Compact Bold
COMPACTA BOLD OUTLINE
COMPACTA OUTLINE
Compacta
Countdown
Data '70
Dynamo
eurostile bold
eurostile medium
Folio Extra Bold
Folio Bold
Folio Bold Condensed
Folio Medium
Folio Medium Ext.
Folio Light
Franklin Gothic
Franklin Gothic Cond.
Franklin Gothic Ext. Cond.
Futura Black
Futura Bold
Futura Medium
Futura Display
Futura Extra Bold Cond.
Futura Light
Univers 55
Univers 75
Univers 67
Futura Demi Bold
Gill Kayo
Gill Extra Bold
Grotesque 9
Grotesque 9 It.
Grotesque 215
Grotesque 216
Grotesque 7
Helvetica Medium
Helvetica Light
Helvetica Bold
Helvetica Bold It.
Helvetica Medium It.
Linear
MICROGRAMMA BOLD EXT.
MICROGRAMMA MED. EXT.
News Gothic Bold
News Gothic
News Gothic Cond.
ROUND GOTHIC
Optex
Oxford

Aachen Bold
american uncial
Annlie Extra Bold
Annlie Extra Bold It.
Baskerville Old Face
Belwe Light
Belwe Medium
Berling
Berling Bold
Berling Italic
Beton Bold
Beton Medium
Bookman Bold
Bookman Bold It.
Carousel
Caslon Black
Clarendon Bold
Clarendon Medium
Cooper Black
Cooper Black It.
Egyptienne Bold Cond.
EGYPTIAN OUTLINE
Garamond
Goudy Extra Bold
Hawthorn
Modern No. 20
Optima
Souvenir Bold
Souvenir Medium
Souvenir Light
Times Bold
Times Bold Italic
Windsor Bold
Windsor Elongated
Standard Medium
Transport Alphabet
Friz Quadrata
GOOD VIBES
GLASER BOLD
GOLD RUSH
HUNTER
Herkules
L' Auriol
Lubalin Graph
L&C Stymie Liteline
MARVIN
Michel
moonline
Neil Bold
NEON
Octopuss
Octopuss Shaded
Odin
quartermaine square

American Typewriter Medium
AIRKRAFT
ALGERIAN
Avant Garde Bold Cond
Avant Garde Medium Cond
BABY TEETH
BINNER
Blackfriars Roman
BLOCK UP
BOMBERE
BULLION SHADOW
BUSORAMA BOLD
BUSTER
CALYPSO
Camellia
Caslon Antique
Caslon 540 Italic
Columbian Italic
Commercial Script
Cut-In Bold
Cut-In Medium
Dempsey Medium
DESDEMONA SOLID
Fat Face
FAT SHADOW
Fino
Formula One
FRANKFURTER
Arnold Bocklin
Blanchard Solid
Brody
Broadway
Brush Script
Candice
DAVIDA
FLASH
GALLIA
Le' griffe
LETTRES ORNEES
Murray Hill Bold
Old English
Playbill
Pretorian
Pump
Pump Triline
PRISMA
Palace Script
PROFIL
ROMANTIQUES

Rodeo
Serif Gothic
Serif Gothic Bold
Shatter
SINALOA
STACK
STILLA CAPS
STOP
STRIPES
sunshine
SUPERSTAR
SUPERSTAR SHADOW
Tango
Tiffany Light
Tiffany Medium
FONTAI
Upright Neon
VEXIER
Welt Extra Bold
Windsor Extra Bold Cond
YAGI LINK DOUBLE
Ringlet
SUNS SHADED
SAPPHIRE
STENCIL BOLD
Tintoretto
Tip Top
University Roman
Vivaldi
Zipper
Univers 66
Univers 59
Univers 56
Univers 53
Univers 65
Univers 57
Pamela
ROCO
PLAYBOY
Pin Ball
PIONEER
Pluto Outline
Premier Lightline
PREMIER SHADED
PROCESS

● 英文字體圖解示例

英文字的素描

寫法：英文字

a 先決定字的大小，

b 用鉛筆描出字形。

c 用鴨嘴筆及尺畫出輪廓線。

d 用小筆先描輪廓內邊。

e 從左而右，由上而下填墨。

f 完成。

ABCDEFGHIJKLMNOPQRSTUVWXYZ

羅馬（ Roman ）體英文字

ABCDEFGHIJKLMNOPQRSTUV
WXYZ

哥德（ Gothic)體英文字

188

NKZ

OQ

U

CG

S

S

D

EB

PR

mr

hnu

189

● 編排英文字體時字間之調整

　　將 26 個英文字母的外廓圖形與以分類歸納，即得□、△、▽、○等四種幾何形態
，經適當地排列組合後，這種象徵文字的幾何圖式作幾何上等距的編排時（圖 a），
在視覺上，我們就覺得它們的間隔大小不等。因此，為要使得各個圖式間隔看來劃
一相等，就需作適量的調整了（圖 b）。通常，這種字間調整的原則不是用量度，
而是依視覺來判斷。確切地說，每個字間的空白（White Space）面積看來相等，
就能取得字間的平衡了（圖 b）。

上段─物理的等間隔
下段─調整後之視覺等間隔

190

英文字體之修正

A.V.W 等字的尖端部份,因有封閉的感覺,而字體顯得小,修正時將尖端部份突出頂線和基線。同時接近尖端部份的筆劃稍為細些,如圖所示。

一般羅馬字體從左上方向右下方傾斜的斜線的筆劃較粗,從右上方向左下方傾斜的斜線的筆劃均較細,而 Z 字則例外。L 與 Z 的字幅均較狹窄,Z 上方的橫巾較短些,才能顯出重心較安定。

O.Q.C.G.U.S 的上下部份與 A.V 有相同的意義,可稍為看出字體的外輪廓線均稍為突出頂線。另者圓形部份的筆劃亦較垂直線稍粗些。

字的混合部份如 M.N.A.V.W.Y 等字,粗線的寬幅在細線交接部份應稍為畫細一些。N 的右下方要突出基線外,M 字和 N 的左下方莖部(stem)應向外側稍為張開傾斜約 2～3 度以求字的安定感。T 的橫巾向上方突出,才能顯出字體的美觀。

O.Q.C.G 等圓形字,在視覺上較方形字有小的感覺,修正時可將外輪廓線畫出格子外。

H.Y.X 等上下二部份的字,需把重心放在中心線之上,才能有安定的感覺。

B.E.F.R.S 的中心線比中央稍為畫上一點,與 H.X.Y 一樣,不能太低,否則有不安定感。

I.J 字的筆劃較少,所以莖部應比其他字體稍微畫粗一點才好。J 露出下方部份,與字高之比,恰好是四份之一左右。

B.S 的鼓起部份,下半部應比上半部畫得大一些。

191

B-0
ABCDEFG HJKLMNO

B-4
ABCDEFH GHJKLM

Fit strokes together so that 'overlaps' do not show in the finished letters

Where a curve is combined with a straight line to form a single stroke—pause slightly at their junction without lifting pen to insure a well formed element

NOPRST UVWXYZ

1234567889

B-2
$123456789¢

LETTERED WITH STYLE 'B' ROUND TIP PENS

B-4
abcdefg hijklpyq

You will improve your stroke by forming the ovals wide o

mnotrs, uvwx&z

PQRSTUC VWXY&ZS

Style 'C' Speedball Pen Roman
A rapid legible alphabet for Artists and Sho-card Writers.

abcdefg
hijklmno
pqrstuv
wxyz&a
$12345¢
67890,

SINGLE-STROKE ROMAN

ABCDE
FGHIJK
LMNOP
QRSTU
VWXYJ
Z&R?ST

use the size of pen that will make the widest elements in one stroke

$123455¢ Round Hand Script 36789002

A B C D E F G H I J K L M
N O P Q R S T U V W X Y Z

Use a C-6 Speedball in an oblique pen holder for this style

Western Wallace Watch Works, Wn.

George W. Brown William Jennings Marie Hannah

abcdefghijklmnopqrstuvwxyzz $1234567890

abcdefghijklmnopqrstuvwxyzz

Speedball Engrossers' "Old English" Text Alphabet

A B C D E F G H I J K L
M N O P Q R S T U V W

Add the fine lines with a C-6 pen.

X Y Resolutions Testimonials Memorials ? ! X Z
Engrossed

C-2 and C-3 pens for letters this size.

abcdefghijklmnopqrstuvwxyz;
abcdefghijklmnopqrstuvwxyz;

● 英文字體選輯

Emphasis

abcdefghijklmnopqrstuvwxyz
ABCDEFGHIJKLMNOPQRSTUVWXYZ
1234567890
(&$.,.;"""'-!?¢%/*)

DAVIDA BOLD

AABCDEEFFGHIJKLMNOPQRSTUVWXYZ
11223344556677889900
❖ ❖ ❖ ❖
&&$$.,.;"""'_!?¢%*

INFORMAL GOTHIC

AaBCDEEFGHIJKLMMNNOPQRSTUVWXYZ
1234567890
(&S.,.;"""'-!?c°°)

Nelison Casual Script

abcdefghijklmnopqrrsstuvwxyz3
ABCDEFGGHJJKLMNOPQQRSTUVWXYZ
1234567890

(¢$.,:;""'-!?¢)

SCOTFORD UNCIAL

ABCDEFGHIJKLMNOPQRSTUVWXYZ
1234567890

(&$..::""''--!?¢%/*)

Jay Gothic Bold

aabbcddefgghijklmmnnoppqqrrstuuvwxyyz
ABCDEFGHIJKLMNOPQRSTUVWXYZ
1234567890

(&$$.,:;""''-!?¢%/*)

Tip Top

ABCDEFGHIJKL
MNOPQRSTUVWXYZ
abcdefghijklmnopqrstuvwxyz
1234567890 &?!ß£$(;) ≈«()≣

American Uncial

aBcdefghijklmno
pqqrstuvwxyz
1234567890 &!?£$;

Broadway

ABCDEFGHIJKL
MNOPQRSTUVWXYZ
abcdefghijkl
mnopqrstuvwxyz
1234567890 &?!£$()≈≣

Arnold Bocklin

ABCDEFGHIJKL
MNOPQRSTUVWXYZ
abcdefghijklmnopqrstuvwxyz
1234567890
&?!ßЄ$(;)

Blanchard Solid

ABCDEFGHIJKL
MNOPQRSTUVWXYZ
abcdefghijklmnopqrstuvwxyz
1234567890
&!ßЄ$(;)

Bottleneck

ABCDEFGHIJKLMN
OPQRSTUVWXYZ abcdefghijklmno
pqrstuvwxyz &!?£$.,
1234567890

Ringlet

AABCDEFGHIJKL
MMNOPQRSTUVWXYZ
abcdefghhijkl
mmnopqrstuvwxyz
1234567890
&?!£$h()

Lazybones

ABCDEFGHIJK
LMNOPQRSTWXYZUV
Th abcdefghijklmnopqrstu
vwxyz 1234567890 &!?£$.,

Manuscript Capitals

AABCDEFGHIJKK
LMNOPQRRSTUVWXY
ZQUTh?!.,

Goudy Fancy

AABCCDEFFGGHIJKL
LMMNNOPQRSSTTUVWXYZ
1234567890 &?!$£., abcdefghhijklmm
nnopqrrsstuvwxyz

Tintoretto

ABCDEFGHIJKL
MNOPQRSTUVWXYZ
abcdefgbijklm
nopqrstuvwxyz
1234567890
&?!()«»::

Oriente

ABCDEFGHIJKLMNO
PQRSTUVWXYZ
ÆØ&℞Ç/()»«;>,:!?
1234567890

ABCDEFGHIJKL
MNOPQRSTUV
WXYZ &$1234567
890¢,.:"""''-*%/!?

FONTANESI

ABCDEFGHIJ
KLMNOPQRST
UVWXYZ
(&$1234567890.,:;
"""''-!?*)

PHIDIAN

abcdefghijklmnopqrstuvwxyz

ABCDEFGHIJKLMNOPQRSTUVWXYZ

(&.,.:;"-!?)

200

abcdefghijklmnopqrstuvwxyz
ABCDEFGHIJKLMNOPQRSTUVWXYZ
(&,$1234567890¢.,:;""''-/%!?•—)
æçfhikkmnøœtß
AaÆÇeKMMMNNØŒRPTG˘˄˅˜˜ «»+®

SPRING

ABCDEFGHIJKLMNOPQRST
UVWXYZ abcdefghijklmnopqrs
tuvwxyz ($1234567890¢.,:;"'!?)

SMOKE

ABCDEFGHIJKLMNOPQRSTU
VWXYZ(&$1234567890¢£.,:;
"''"-*%/!?)

THUNEERBIRD EXTRA CONDENSED

ABCDEFGHIJKLMNOPQRST
UVWXYZ & ff fi fl ffi ffl ., -' :; ! ?
abcdefghijklmnopqrstuvwxyz $1234567890

ABCDEFGHIJKLMNO
PQRSTUVWXYZ & F
abcdefghijklmnopqrstuvwxyz ., - ' :; ' !?
es rs $ 1234567890

ABCDEFGHIJKLMN
OPQRSTUVWXYZ&!? _
abcdefghijklmnopqrstuvwxyz ., - ' :;
$1234567890

ABCDEFGHIJKLMN
OPQRSTUVWXYZ & ()
abcdefghijklmnopqrstuvwxyz 's
$$¢1234567 .,-':;'"" !? .%

abcdefghijklmnopqrstuvwxyzABCDE
FGHIJKLMNOPQRSTUVWXY
Z (&$1234567890¢.,:;"=!?) HOUGHTON

abcdefghijklmnopqrstuvwxyz
ABCDEFGHIJKLMNOPQRSTUV
WXYZ NYMPHIC

abcdefghijklmnopqrstuvwxyz ABCDEF
GHIJKLMNOPQRSTUVWXYZ (&$
1234567890¢£.,:;'""-*%/!?) OAKWOOD

abcdefghijklmnopqrstuvwxyz AB
CDEFGHIJKLMNOPQRRSTU
VWXYZ (&$1234567890¢£.,:;"-/!?)
KARNAC

abcdefghhijklmmnnopqrstuvwxy
zABCDEFGHIJKLMNOPQRST
UVWXYZ &$1234567890¢.,:;"-!?:ɵ:ɵ:❋

203

ABCDEFGHIJKLMNOPQRSTUVWXYZ
1234567890

abcdefg hijklmnopqr stuvwxyz
&!?£$ 1234567890

ABCDEFGHIJKLMNOPQRSTUVWXYZ
1234567890

aabbiccddeeffgghhiijjkkllmmnnooppqqrrsstt uuvvwwxxyyzz
1234567890 &!?E$

ABCDEFGHIJKLMNOPQRSTUVWXYZ
abcdefghijklmn opqrstuvwxyz
1234567890

ABCDEFGHIJKLMNOPQRSTUVWXYZ
1234567890

ABCDEGHIJKLMNOPQRSTUVWXYZ
1234567890

ABCDEFGHIJKLMNOPQRSTUVWXYZ
1234567890

AA ABBCD DEEFFGHHHIJKKLLM M
NNOPQRRR STUUVVWWXXYYYZ12345
6789 abcdefghijklmnopqrr rsStuvww xyy z&@&.!?;

ABCDEFGHIJKLMNOPQRSTUVWXYZ
abcdefghijklmnopqrstuvwxyz 1234567890

ABCDEFGHIJKLMNOPQuRSTuvwxyz
abcdef ghijklmnopqrstuvwxyz 1234567890

ABCDEFGHIJKLMNOPQRSTUVWXYZ
abcdefghijklmnopqrstuvwxyz 1234567890

ABCDEFGHIJKLMNOPQRSTUVWXYZ
abcdefghijklmnopqrstuvwxyz & 1234567890

ABCDEFGHIJKLMNOPQRST
UVWXYZ 1234567890

abcdelgbfijtklmnopqrot
uuwszpz 1234567890

abcdelgbfijklmnopqrot
juwxyz 1234567890

205

● 各種数字字様

❶ 1234567890¥円,
1234567890

❷ 1234567890¥円,
1234567890

❸ 1234567890¥円,
1234567890

❹ 1234567890¥円,
1234567890

❺ 1234567890¥円,
1234567890

❻ 1234567890¥円,
1234567890

❼ 1234567890¥円,
1234567890

❽ 1234567890¥円,
1234567890

❾ 1234567890¥円,
1234567890

❿ 1234567890¥円,
1234567890

⑪ 1234567890¥円,
1234567890

⑫ 1234567890¥円,
1234567890

⑬ 1234567890¥円,
1234567890

⑭ 1234567890¥円,
1234567890

⑮ 1234567890¥円,
1234567890

⑯ 1234567890¥円,
1234567890

⑰ 1234567890¥円,
1234567890

⑱ 1234567890¥円,
1234567890

⑲ 1234567890¥円,
1234567890

⑳ 1234567890¥円,
1234567890

㉑ 1234567890¥円,
1234567890

㉒ 1234567890¥円,
1234567890

㉓ 1234567890¥円,
1234567890

㉔ 1234567890¥円,
1234567890

㉕ 1234567890¥円,
1234567890

㉖ 1234567890¥円,
1234567890

㉗ 1234567890¥円,
1234567890

㉘ 1234567890¥円,
1234567890

㉙ 1234567890¥円,
1234567890

㉚ 1234567890¥円,
1234567890

㉛ 1234567890¥円,
1234567890

㉜ 1234567890¥円,
1234567890

㉝ 1234567890¥円,
1234567890

㉞ 1234567890¥円,
1234567890

㉟ 1234567890¥円,
1234567890

㊱ 1234567890¥円,
1234567890

㊲ 1234567890¥円,
1234567890

㊳ 1234567890¥円,
1234567890

㊴ 1234567890¥円,
1234567890

㊵ 1234567890¥円,
1234567890

1 2 3 4 5 6 7 8 9 0

1 2 3 4 5 6 7 8 9 0

1 2 3 4 5 6 7 8 9 0

1 2 3 4 5 6 7 8 9 0

1 2 3 4 5 6 7 8 9

1 2 3 4 5 6 7 8 9 0

1 2 3 4 5 6 7 8 9 0

1 2 3 4 5 6 7 8 9 0

1234567890

1234567890

1234567890

1234567890

1234567890

1234567890

1234567890

211

● 單獨圖樣

　　單獨圖模乃是對於連續模樣而言，與其周圍毫無關係，僅爲自身獨立之形式之模樣也，亦稱獨立模樣。

　　連續模樣乃是以「一單元」向左右上下行無限之連續配列擴張者。

213

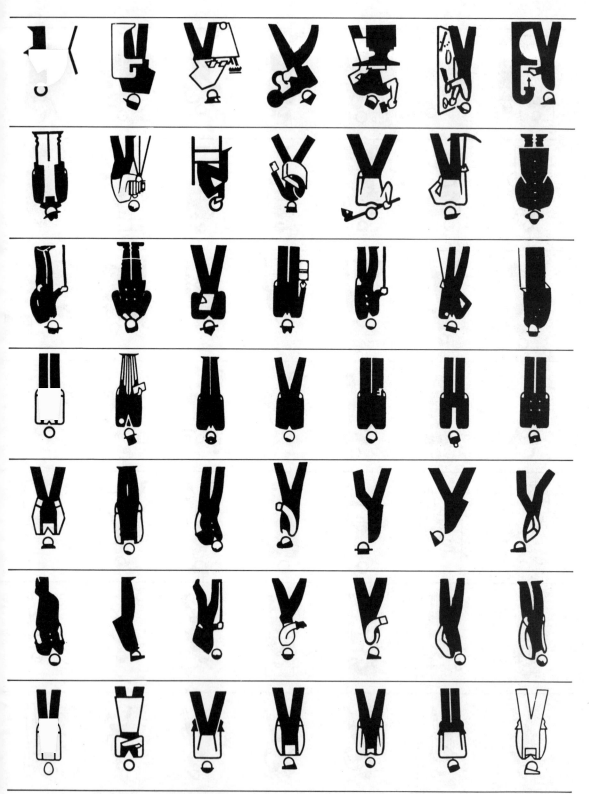

干笛 ●

● 婦女

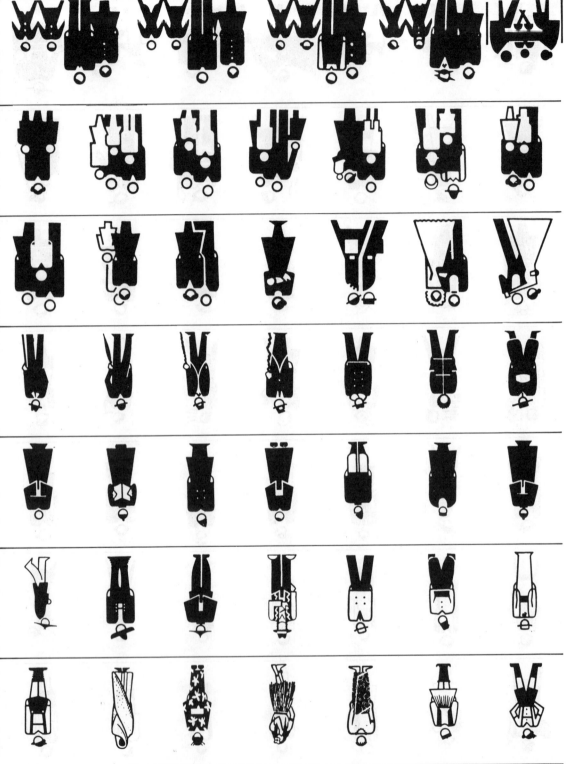

● 軍人

● 靉手・譯土・靉埠

●交通工具

● 農作物・農夫・農具

● 建築物

存物招領

行李存件

信件（郵（函）

電話

錢幣兌換

醫務室

升降梯

詢問處

廁所（男）

廁所（女）

廁所

領行李處

水運

航空

鐵路運輸

公共汽車

出租汽車

239

汽車用理

餐廳

冷飲

熱飲

吸煙處

不准吸煙

禁止通行

購物中心

海關

241

花邊圖樣

● 四方連續圖樣

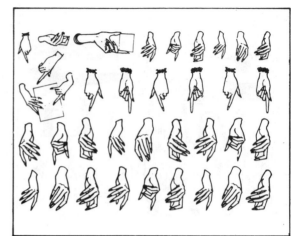

1:100

1:50

1:50

1:50

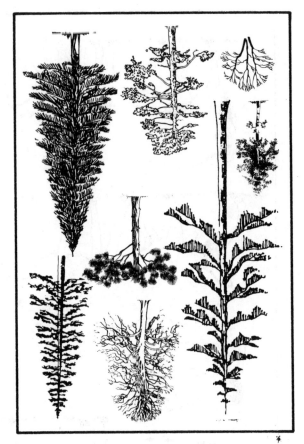

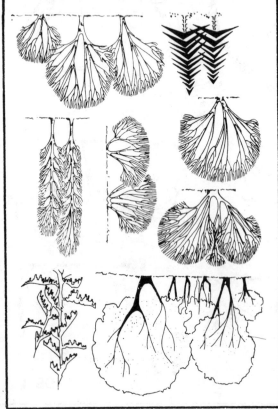

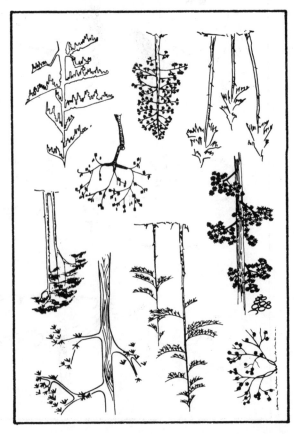

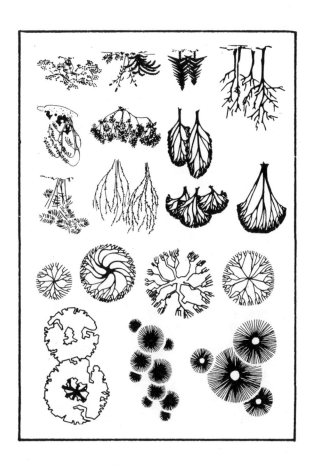

中英文美術字體設計　　定價：250元

著　作　人： 陳宥升
美術編輯： 陳宥升
出　版　者： 北星圖書事業股份有限公司
地　　　址： 永和市中正路 458 號 B1
電　　　話： 02-29229000
傳　　　真： 02-29229041

發　行　人： 北星圖書事業股份有限公司
地　　　址： 永和市中正路 458 號 B1
電　　　話： 02-29229000
傳　　　真： 02-29229041
郵　　　撥： 05445007　　北星圖書公司
網　　　址： www.nsbooks.com.tw
電子信箱： nsbook@nsbooks.com.tw

西元 2004 年 8 月

國家圖書館出版品預行編目資料

中英文美術字體設計 / 陳宥升編著. --〔臺北縣〕永和市 ： 北星圖書,2004〔民93〕
　　面 ； 公分

　　ISBN 957-30859-4-1(平裝)

　　1. 美工字體-設計

965　　　　　　　　　　　　　93014281